손글씨 잘 쓰기가
이렇게 쉬울 줄이야

손글씨

잘 쓰기가 이렇게 쉬울 줄이야

모란콘텐츠연구소 엮음

오렌지연필

이 책의 활용법

기본기 연습
글씨의 바탕이 되는 자음과 모음, 자주 쓰는 알파벳, 숫자와 기호 등의 기본적인 모양을 반듯하게 만드는 연습으로 시작합니다. 특히 자음과 모음의 쓰기 순서를 바르게 익혀 기초를 다지도록 합니다.

한 글자
한 글자의 자기 손글씨를 잘 만들면 두 글자를 붙여 쓸 때도 멋진 손글씨가 나옵니다. 한국인이 가장 많이 쓰는 한 글자를 받침 없는 글자와 받침 있는 글자, 복잡한 겹받침 단어로 구분해 연습할 수 있게 만들었습니다.

두 글자

일상생활에서 우리는 두 음절 단어를 가장 많이 사용하고 있습니다. 물건을 가리키거나 동작을 표현할 때 다른 말은 생략하고 단어만 지칭하곤 합니다. 간단한 손글씨를 쓸 때도 두 단어가 가장 많이 쓰이므로 이를 중점적으로 연습하도록 구성했습니다.

세 글자와 네 글자

세 글자와 네 글자는 문장을 쓸 때 가장 많이 등장하는 유형입니다. 자모의 간격, 띄어쓰기, 글자와 글자 사이의 높낮이가 균등하면 멋진 손글씨를 완성할 수 있습니다.

문장 조화

생활 속에서 손글씨를 많이 쓰는 상황에 따라 문장을 조화롭게 쓸 수 있도록 나누었습니다. 메시지를 전할 때도 품격이 느껴질 수 있게 손글씨를 연습해 보세요.

차례

멋진 손글씨는 간격으로 완성된다

아무리 손글씨 쓸 일이 없어도 하루에 한 번은 손글씨 쓰는 일이 꼭 생깁니다. 급하게 메모지에 써서 붙여 놓고 외출할 때, 옆 사람에게 방해되지 않게 의견을 전할 때, 하다못해 관공서에서 자기 이름 석 자라도 쓰게 되지요. 그런데 막상 쓰려고 하니 자판에만 의존하던 내 손가락이 내 마음대로 움직이지 않습니다. 삐뚤삐뚤 마치 그린 듯한 내 글씨가 창피하기까지 합니다. 잘 쓴 글씨를 보면 마음이 느껴지고 글씨 주인의 품격이 전해지는 것 같아 부럽지요.

이젠 글씨도 연습해야 모양을 낼 수 있습니다. 마치 요리도 해 봐야 늘 듯 글씨도 자꾸 써 봐야 자기만의 서체를 찾을 수 있는 거지요. 지름길은 달리 없어요. 글씨는 무조건 많이 써 보고 연습해야 늡니다. 하지만 같은 연습량이라도 코치가 있으면 좀 더 빨리 실력이 늘고, 돌아갈 길도 지름길로 안내받지요. 이 책은 여러분의 손글씨 코치가 될 것입니다. 몇 가지 원칙을 알려드립니다.

첫 번째, 삐뚤어진 획을 곧게 쓰기. 제멋대로인 획들을 정돈시키는 겁니다. 자음과 모음을 써 보면서 삐뚤어진 곳을 최대한 바르게 쓰도록 연습합니다. 꺾어지지 않는 획을 억지로 꺾지 마세요. 획 빠르게 지나가지 말고

획을 최대한 바르게 천천히 곧게 쓰는 연습을 먼저 한 다음 손에 익으면 속도감 있게 쓰는 연습을 하세요.

두 번째, 모든 글자의 크기를 같게 쓰기. 글자와 글자의 크기가 일정하게 되도록 연습하세요. 나란히 붙은 글자의 크기가 같으면 단정한 글씨로 보입니다. 이 방법은 자기 이름을 쓸 때 가장 유용합니다. 성과 이름을 띄어 쓰지 말고 받침이 있거나 없거나 신경 쓰지 말고 한 글자의 크기가 같아지도록 많이 써 보세요.

세 번째, 간격을 항상 유지하기. 글자와 글자의 간격뿐 아니라 자음과 모음의 간격도 같은 거리를 유지해야 균일한 글씨체가 만들어집니다. 윗줄과 아랫줄의 간격도 유지해야 하지요. 특히 'ㄹ'이나 'ㅂ'처럼 자기 크기가 있는 자음들이 있습니다. 이들을 빠르게 쓰고 싶어서 마구 둥글리면 단정한 글씨를 만들기 어렵습니다.

네 번째, 모양내기는 맨 마지막에 하기. 너무 단정하고 반듯하면 개성이 살지 않습니다. 특정한 모음의 획을 구부린다든지, 시작하는 첫 글자를 좀 크게 쓴다든지, 이중모음 'ㅖ', 'ㅘ', 'ㅙ' 등 겹치는 모음의 높낮이를 달리해서 개성을 만들고 싶다면 그건 위의 세 가지를 충분히 연습한 다음에 멋을 내 주세요.

이런 간단한 원칙만 지키면 멋진 손글씨를 가질 수 있습니다. 말 잘하는 사람이 대화를 주도하듯 글씨를 잘 쓰는 사람은 품격을 빛내어 관계를 주도할 수 있습니다. 자신만의 손글씨로 자신의 가치를 한껏 올려 보시길 바랍니다.

1장

기 본 기 연 습

글씨의 바탕이 되는 자음과 모음, 자주 쓰는 알파벳, 숫자
와 기호 등의 기본적인 모양을 반듯하게 만드는 연습으로
시작합니다.

자음과 모음

한글맞춤법 표기안에 따르면 '한글 자모의 수는 스물넉 자로 하고, 그 순서와 이름은 다음과 같이 정한다'라고 규정하고 있습니다. 사전에 올라가는 순서대로 반듯하게 쓰는 연습을 해 봅시다. 이때 중요한 것은 ㄱ이나 ㄲ이 크기가 같도록 쓰는 것입니다.

✎ 자음

ㄱ	ㄱ	ㄱ			ㄱ	ㄱ	ㄱ	
ㄲ	ㄲ	ㄲ			ㄲ	ㄲ	ㄲ	
ㄴ	ㄴ	ㄴ			ㄴ	ㄴ	ㄴ	
ㄷ	ㄷ	ㄷ			ㄷ	ㄷ	ㄷ	
ㄸ	ㄸ	ㄸ			ㄸ	ㄸ	ㄸ	
ㄹ	ㄹ	ㄹ			ㄹ	ㄹ	ㄹ	
ㅁ	ㅁ	ㅁ			ㅁ	ㅁ	ㅁ	
ㅂ	ㅂ	ㅂ			ㅂ	ㅂ	ㅂ	
ㅃ	ㅃ	ㅃ			ㅃ	ㅃ	ㅃ	
ㅅ	ㅅ	ㅅ			ㅅ	ㅅ	ㅅ	
ㅆ	ㅆ	ㅆ			ㅆ	ㅆ	ㅆ	
ㅇ	ㅇ	ㅇ			ㅇ	ㅇ	ㅇ	
ㅈ	ㅈ	ㅈ			ㅈ	ㅈ	ㅈ	
ㅉ	ㅉ	ㅉ			ㅉ	ㅉ	ㅉ	

ㅊ	ㅊ	ㅊ			ㅊ	ㅊ	ㅊ	
ㅋ	ㅋ	ㅋ			ㅋ	ㅋ	ㅋ	
ㅌ	ㅌ	ㅌ			ㅌ	ㅌ	ㅌ	
ㅍ	ㅍ	ㅍ			ㅍ	ㅍ	ㅍ	
ㅎ	ㅎ	ㅎ			ㅎ	ㅎ	ㅎ	

✎ 모음

ㅏ	ㅏ	ㅏ			ㅏ	ㅏ	ㅏ	
ㅐ	ㅐ	ㅐ			ㅐ	ㅐ	ㅐ	
ㅑ	ㅑ	ㅑ			ㅑ	ㅑ	ㅑ	
ㅒ	ㅒ	ㅒ			ㅒ	ㅒ	ㅒ	
ㅓ	ㅓ	ㅓ			ㅓ	ㅓ	ㅓ	
ㅔ	ㅔ	ㅔ			ㅔ	ㅔ	ㅔ	
ㅕ	ㅕ	ㅕ			ㅕ	ㅕ	ㅕ	
ㅖ	ㅖ	ㅖ			ㅖ	ㅖ	ㅖ	
ㅗ	ㅗ	ㅗ			ㅗ	ㅗ	ㅗ	
ㅘ	ㅘ	ㅘ			ㅘ	ㅘ	ㅘ	
ㅙ	ㅙ	ㅙ			ㅙ	ㅙ	ㅙ	

ㅚ	ㅚ	ㅚ				ㅚ	ㅚ	ㅚ		
ㅛ	ㅛ	ㅛ				ㅛ	ㅛ	ㅛ		
ㅜ	ㅜ	ㅜ				ㅜ	ㅜ	ㅜ		
ㅝ	ㅝ	ㅝ				ㅝ	ㅝ	ㅝ		
ㅞ	ㅞ	ㅞ				ㅞ	ㅞ	ㅞ		
ㅟ	ㅟ	ㅟ				ㅟ	ㅟ	ㅟ		
ㅠ	ㅠ	ㅠ				ㅠ	ㅠ	ㅠ		
ㅡ	ㅡ	ㅡ				ㅡ	ㅡ	ㅡ		
ㅢ	ㅢ	ㅢ				ㅢ	ㅢ	ㅢ		
ㅣ	ㅣ	ㅣ				ㅣ	ㅣ	ㅣ		

연습하면 누구나
멋진 손글씨를 가질 수 있습니다.

알파벳

영어가 일상화된 요즘 알파벳 쓸 일도 무척 많습니다. 한글은 정형화된 글씨로 필기구 잡는 법에 따라 영향을 받지만 알파벳을 쓸 때는 좀 더 자유롭게 잡아도 무방합니다. 미국에서는 5~6가지 필기구 잡는 방식을 허용하고 있습니다. 우리나라에서는 필기체보다 대부분 인쇄체를 사용하고 있으므로 이를 연습해 봅시다.

대문자

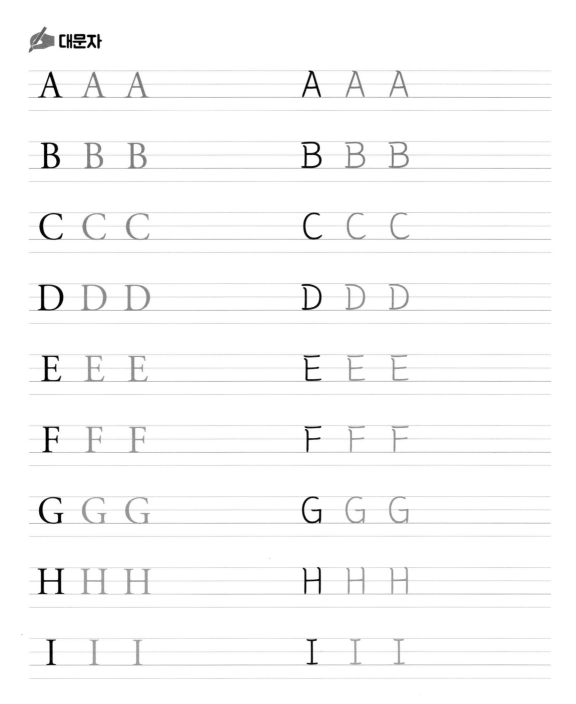

J J J J J J

K K K K K K

L L L L L L

M M M M M M

N N N N N N

O O O O O O

P P P P P P

Q Q Q Q Q Q

R R R R R R

S S S S S S

T T T T T T

U U U U U U

V V V V V V

W W W W W W

X X X X X X

Y Y Y Y Y Y

Z Z Z Z Z Z

✎ 소문자

a a a a a a

b b b b b b

c c c c c c

d d d d d d

e e e e e e

f f f f f f

g g g g g g

h h h h h h

i i i i i i

j j j j j j

k k k k k k

l l l l l l

m m m m m m

n n n n n n

o o o o o o

p p p p p p

q q q q q q

r r r r r r

s s s s s s

t t t t t t

u u u u u u

v v v v v v

w w w w w w

x x x x x x

y y y y y y

z z z z z z

자신의 영문 이름 써 보기

숫자와 기호

숫자를 쓸 때 얼마나 한글과 유사한 크기와 모양을 유지하느냐에 따라 조화로운 손글씨체를 완성할 수 있습니다. 기호도 마찬가지입니다. 다소 각진 글씨체를 구사하는 사람은 숫자와 기호도 힘 있고 각을 지워 구사해 통일감을 유지합니다. 반면, 둥글둥글한 글씨를 구사하는 사람은 숫자와 기호도 부드럽고 둥글게 구사해야 전체 손글씨가 조화롭게 완성됩니다.

숫자

1	1				1	1		
2	2				2	2		
3	3				3	3		
4	4				4	4		
5	5				5	5		
6	6				6	6		
7	7				7	7		
8	8				8	8		
9	9				9	9		
0	0				0	0		

기호

!	!				!	!		
?	?				?	?		

:	:					:	:		
,	,					;	;		
'	'					'	'		
,	,					,	,		
"	"					"	"		
”	”					”	”		
⟨	⟨					<	<		
⟩	⟩					>	>		
{	{					{	{		
}	}					}	}		
%	%					%	%		

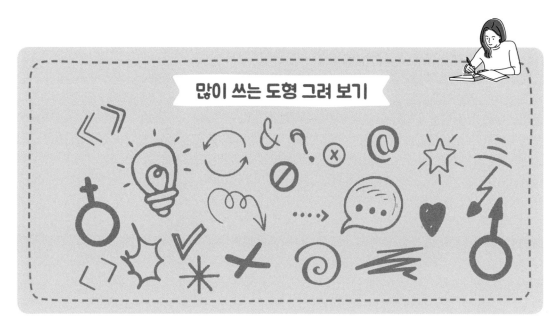

많이 쓰는 도형 그려 보기

2장

한 글 자

정자체와 흘림체에 구애받지 않고 한 글자를 잘 써 보는 것으로 시작합니다. 한 글자의 자기 손글씨를 잘 만들면 두 글자를 붙여 쓸 때도 멋진 손글씨가 나옵니다. 지금부터는 일상에서 가장 많이 쓰는 글자를 연습합니다.

받침이 없는 한 글자

받침이 없는 글자를 맵시 있게 쓰려면 획을 긋는 연습을 충분히 해야 합니다. 받침이 없으므로 위아래 좌우 힘의 균형에 의해 필체가 바뀌기도 합니다. 손의 소근육을 많이 사용하는 것이 바로 손글씨 쓰기입니다. 위에서 아래로, 왼쪽에서 오른쪽으로 획을 그을 때 힘을 어떻게 분배할지 신경쓰면서 연습하세요.

개	개	개	개				
거	거	거	거				
그	그	그	그				
나	나	나	나				
내	내	내	내				
너	너	너	너				
다	다	다	다				
더	더	더	더				
데	데	데	데				
두	두	두	두				
뒤	뒤	뒤	뒤				
때	때	때	때				
또	또	또	또				
뭐	뭐	뭐	뭐				

배	배	배	배							
새	새	새	새							
세	세	세	세							
수	수	수	수							
시	시	시	시							
씨	씨	씨	씨							
아	아	아	아							
애	애	애	애							
어	어	어	어							
예	예	예	예							
왜	왜	왜	왜							
예	예	예	예							
위	위	위	위							
이	이	이	이							
저	저	저	저							
주	주	주	주							
후	후	후	후							
혜	혜	혜	혜							

받침이 있는 한 글자

받침이 너무 크거나 작으면 글자 균형이 무너져 악필로 보이기 쉽습니다. 초성 자음과 받침 자음의 크기를 잘 배분해 써 봅시다.

각	각	각	각					
간	간	간	간					
갓	갓	갓	갓					
강	강	강	강					
건	건	건	건					
겹	겹	겹	겹					
겉	겉	겉	겉					
겸	겸	겸	겸					
곁	곁	곁	곁					
곡	곡	곡	곡					
곧	곧	곧	곧					
골	골	골	골					
곰	곰	곰	곰					
곳	곳	곳	곳					

공	공	공	공						
국	국	국	국						
군	군	군	군						
권	권	권	권						
극	극	극	극						
글	글	글	글						
길	길	길	길						
김	김	김	김						
껌	껌	껌	껌						
꼭	꼭	꼭	꼭						
꼴	꼴	꼴	꼴						
꽃	꽃	꽃	꽃						
꽉	꽉	꽉	꽉						
꿀	꿀	꿀	꿀						
꿈	꿈	꿈	꿈						
끈	끈	끈	끈						
끝	끝	끝	끝						
날	날	날	날						

남	남	남	남								
낮	낮	낮	낮								
년	년	년	년								
논	논	논	논								
놈	놈	놈	놈								
눈	눈	눈	눈								
늘	늘	늘	늘								
달	달	달	달								
단	단	단	단								
댁	댁	댁	댁								
댐	댐	댐	댐								
덕	덕	덕	덕								
덜	덜	덜	덜								
돈	돈	돈	돈								
돌	돌	돌	돌								
동	동	동	동								
둑	둑	둑	둑								
둘	둘	둘	둘								

들	들	들	들							
듯	듯	듯	듯							
등	등	등	등							
딱	딱	딱	딱							
딴	딴	딴	딴							
딸	딸	딸	딸							
땀	땀	땀	땀							
땅	땅	땅	땅							
떡	떡	떡	떡							
똥	똥	똥	똥							
뜻	뜻	뜻	뜻							
룸	룸	룸	룸							
막	막	막	막							
만	만	만	만							
말	말	말	말							
맘	맘	맘	맘							
맛	맛	맛	맛							
맨	맨	맨	맨							

면	면	면	면							
명	명	명	명							
몇	몇	몇	몇							
목	목	목	목							
몸	몸	몸	몸							
못	못	못	못							
문	문	문	문							
물	물	물	물							
민	민	민	민							
및	및	및	및							
밑	밑	밑	밑							
반	반	반	반							
발	발	발	발							
밤	밤	밤	밤							
밥	밥	밥	밥							
방	방	방	방							
밭	밭	밭	밭							
백	백	백	백							

뱀	뱀	뱀	뱀						
번	번	번	번						
벌	벌	벌	벌						
법	법	법	법						
벽	벽	벽	벽						
별	별	별	별						
병	병	병	병						
복	복	복	복						
볼	볼	볼	볼						
봄	봄	봄	봄						
분	분	분	분						
불	불	불	불						
빵	빵	빵	빵						
뿐	뿐	뿐	뿐						
산	산	산	산						
살	살	살	살						
삼	삼	삼	삼						
상	상	상	상						

색	색	색	색
석	석	석	석
선	선	선	선
섬	섬	섬	섬
성	성	성	성
셈	셈	셈	셈
셋	셋	셋	셋
속	속	속	속
손	손	손	손
술	술	술	술
숲	숲	숲	숲
승	승	승	승
식	식	식	식
신	신	신	신
십	십	십	십
싹	싹	싹	싹
안	안	안	안
알	알	알	알

암	암	암	암						
앞	앞	앞	앞						
약	약	약	약						
양	양	양	양						
엔	엔	엔	엔						
역	역	역	역						
열	열	열	열						
엾	엾	엾	엾						
옛	옛	옛	옛						
온	온	온	온						
올	올	올	올						
옷	옷	옷	옷						
옥	옥	옥	옥						
운	운	운	운						
원	원	원	원						
월	월	월	월						
웬	웬	웬	웬						
음	음	음	음						

응	응	응	응								
인	인	인	인								
일	일	일	일								
잔	잔	잔	잔								
잘	잘	잘	잘								
잠	잠	잠	잠								
적	적	적	적								
전	전	전	전								
절	절	절	절								
점	점	점	점								
정	정	정	정								
좀	좀	좀	좀								
종	종	종	종								
죽	죽	죽	죽								
줄	줄	줄	줄								
중	중	중	중								
즉	즉	즉	즉								
질	질	질	질								

짐	짐	짐	짐								
집	집	집	집								
짓	짓	짓	짓								
짝	짝	짝	짝								
쪽	쪽	쪽	쪽								
쭉	쭉	쭉	쭉								
참	참	참	참								
창	창	창	창								
책	책	책	책								
척	척	척	척								
천	천	천	천								
철	철	철	철								
첫	첫	첫	첫								
총	총	총	총								
축	축	축	축								
춤	춤	춤	춤								
측	측	측	측								
층	층	층	층								

침	침	침	침								
칸	칸	칸	칸								
칼	칼	칼	칼								
컵	컵	컵	컵								
콩	콩	콩	콩								
탑	탑	탑	탑								
탓	탓	탓	탓								
탕	탕	탕	탕								
턱	턱	턱	턱								
털	털	털	털								
텅	텅	텅	텅								
톤	톤	톤	톤								
통	통	통	통								
툭	툭	툭	툭								
틀	틀	틀	틀								
틈	틈	틈	틈								
팀	팀	팀	팀								
판	판	판	판								

팔	팔	팔	팔								
팩	팩	팩	팩								
팬	팬	팬	팬								
퍽	퍽	퍽	퍽								
편	편	편	편								
평	평	평	평								
폭	폭	폭	폭								
푹	푹	푹	푹								
푼	푼	푼	푼								
풀	풀	풀	풀								
품	품	품	품								
한	한	한	한								
항	항	항	항								
핵	핵	핵	핵								
향	향	향	향								
헌	헌	헌	헌								
현	현	현	현								
형	형	형	형								

복잡한 겹받침 한 글자

복잡한 겹받침이 있는 글자를 쓸 때 유의할 점은 겹받침이 너무 크거나 작지 않게 일정한 크기를 유지하는 것입니다. 겹받침의 앞 자음을 쓸 때 너무 크거나 작게 쓰면 두 번째 자음을 쓰기가 어렵습니다.

값	값	값	값					
굵	굵	굵	굵					
끓	끓	끓	끓					
넋	넋	넋	넋					
넓	넓	넓	넓					
늙	늙	늙	늙					
닭	닭	닭	닭					
닮	닮	닮	닮					
떫	떫	떫	떫					
많	많	많	많					
맑	맑	맑	맑					
못	못	못	못					
묽	묽	묽	묽					
밖	밖	밖	밖					

밟	밟	밟	밟							
볶	볶	볶	볶							
삯	삯	삯	삯							
삶	삶	삶	삶							
슭	슭	슭	슭							
싫	싫	싫	싫							
얇	얇	얇	얇							
없	없	없	없							
옮	옮	옮	옮							
옳	옳	옳	옳							
읊	읊	읊	읊							
읽	읽	읽	읽							
잃	잃	잃	잃							
젊	젊	젊	젊							
짧	짧	짧	짧							
찮	찮	찮	찮							
핥	핥	핥	핥							
흙	흙	흙	흙							

3장

두 글 자

일상생활에서 우리는 두 음절 단어를 자주 사용합니다. 물건을 가리키거나 동작을 표현할 때 다른 말은 생략하고 단어만 지칭하곤 합니다. 간단한 손글씨를 쓸 때도 두 글자 단어가 가장 많이 쓰입니다. 두 글자를 집중적으로 써 봅시다.

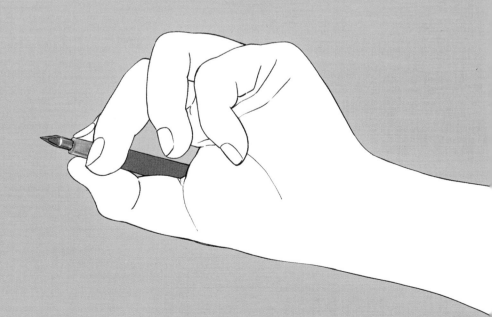

받침이 없는 두 글자

초성 자음과 모음으로 두 음절만 연결한 경우를 따로 연습해 봅니다. 자음이 하나밖에 없으므로 모음과의 조화, 그리고 두 글자만 붙여 쓰므로 첫 글자와 다음 글자와의 간격이 매우 중요합니다. 자음에 모음을 바짝 붙여 쓰지 않게 주의하여 써 봅니다.

가	구	가	구		가	구		
가	치	가	치		가	치		
계	좌	계	좌		계	좌		
고	유	고	유		고	유		
교	사	교	사		교	사		
그	래	그	래		그	래		
기	회	기	회		기	회		
꼬	마	꼬	마		꼬	마		
나	라	나	라		나	라		
나	이	나	이		나	이		
내	부	내	부		내	부		
너	무	너	무		너	무		
노	래	노	래		노	래		
누	구	누	구		누	구		

뉴	스	뉴	스		뉴	스			
다	소	다	소		다	소			
다	시	다	시		다	시			
대	개	대	개		대	개			
대	구	대	구		대	구			
대	리	대	리		대	리			
대	표	대	표		대	표			
대	화	대	화		대	화			
더	위	더	위		더	위			
도	시	도	시		도	시			
두	뇌	두	뇌		두	뇌			
두	루	두	루		두	루			
따	위	따	위		따	위			
때	로	때	로		때	로			
또	래	또	래		또	래			
뛰	다	뛰	다		뛰	다			
띄	다	띄	다		띄	다			
로	비	로	비		로	비			

리	그	리	그			리	그				
마	디	마	디			마	디				
마	주	마	주			마	주				
매	너	매	너			매	너				
매	우	매	우			매	우				
머	리	머	리			머	리				
모	래	모	래			모	래				
무	게	무	게			무	게				
무	늬	무	늬			무	늬				
무	료	무	료			무	료				
미	래	미	래			미	래				
미	소	미	소			미	소				
미	터	미	터			미	터				
바	다	바	다			바	다				
바	위	바	위			바	위				
바	퀴	바	퀴			바	퀴				
배	려	배	려			배	려				
버	스	버	스			버	스				

44

보	고	보	고		보	고
보	호	보	호		보	호
비	교	비	교		비	교
뿌	리	뿌	리		뿌	리
사	과	사	과		사	과
사	례	사	례		사	례
사	이	사	이		사	이
사	회	사	회		사	회
새	해	새	해		새	해
서	로	서	로		서	로
세	계	세	계		세	계
세	대	세	대		세	대
소	개	소	개		소	개
소	매	소	매		소	매
소	유	소	유		소	유
수	요	수	요		수	요
시	대	시	대		시	대
쏘	다	쏘	다		쏘	다

아	기	아	기			아	기				
아	내	아	내			아	내				
아	빠	아	빠			아	빠				
아	주	아	주			아	주				
야	채	야	채			야	채				
얘	기	얘	기			얘	기				
어	깨	어	깨			어	깨				
어	서	어	서			어	서				
어	제	어	제			어	제				
여	기	여	기			여	기				
여	러	여	러			여	러				
여	유	여	유			여	유				
예	비	예	비			예	비				
예	의	예	의			예	의				
오	래	오	래			오	래				
오	후	오	후			오	후				
요	구	요	구			요	구				
요	소	요	소			요	소				

우	리	우	리			우	리				
위	치	위	치			위	치				
유	지	유	지			유	지				
유	해	유	해			유	해				
의	례	의	례			의	례				
의	미	의	미			의	미				
의	자	의	자			의	자				
이	내	이	내			이	내				
이	마	이	마			이	마				
이	사	이	사			이	사				
이	유	이	유			이	유				
이	치	이	치			이	치				
이	해	이	해			이	해				
자	꾸	자	꾸			자	꾸				
자	료	자	료			자	료				
자	세	자	세			자	세				
자	유	자	유			자	유				
자	주	자	주			자	주				

재	미	재	미			재	미				
저	희	저	희			저	희				
제	시	제	시			제	시				
제	재	제	재			제	재				
조	사	조	사			조	사				
조	화	조	화			조	화				
주	로	주	로			주	로				
주	요	주	요			주	요				
주	제	주	제			주	제				
지	구	지	구			지	구				
지	도	지	도			지	도				
지	표	지	표			지	표				
지	혜	지	혜			지	혜				
차	례	차	례			차	례				
차	이	차	이			차	이				
차	녀	차	녀			차	녀				
체	계	체	계			체	계				
체	조	체	조			체	조				

최	대	최	대			최	대				
취	미	취	미			취	미				
치	료	치	료			치	료				
치	즈	치	즈			치	즈				
카	페	카	페			카	페				
커	피	커	피			커	피				
코	드	코	드			코	드				
태	도	태	도			태	도				
토	대	토	대			토	대				
투	자	투	자			투	자				
투	표	투	표			투	표				
파	도	파	도			파	도				
폐	지	폐	지			폐	지				
피	부	피	부			피	부				
피	해	피	해			피	해				
하	루	하	루			하	루				
해	외	해	외			해	외				
해	체	해	체			해	체				

허	가	허	가		허	가		
호	수	호	수		호	수		
화	제	화	제		화	제		
효	과	효	과		효	과		
휴	가	휴	가		휴	가		

헷갈리는 우리말

굳이 (구지x) 굳이

내거 (내꺼x) 내거

되레 (되려x) 되레

베개 (배개x) 베개

우레 (우뢰x) 우레

앞에 받침이 있는 두 글자

받침이 앞에 오는 단어는 앞에 무게감이 가는 글자이므로 뒤에 오는 글자의 크기와 조화를 이루어야 합니다. 앞 글자의 크기보다 뒷글자의 크기가 너무 작아지지 않도록 연습해 봅니다.

각	기	각	기		각	기	
각	자	각	자		각	자	
감	기	감	기		감	기	
감	다	감	다		감	다	
감	자	감	자		감	자	
강	의	강	의		강	의	
같	다	같	다		같	다	
값	다	값	다		값	다	
검	토	검	토		검	토	
견	해	견	해		견	해	
결	과	결	과		결	과	
결	코	결	코		결	코	
경	기	경	기		경	기	
경	제	경	제		경	제	

공	부	공	부			공	부				
광	고	광	고			광	고				
국	회	국	회			국	회				
군	사	군	사			군	사				
굶	다	굶	다			굶	다				
근	래	근	래			근	래				
글	씨	글	씨			글	씨				
금	리	금	리			금	리				
길	이	길	이			길	이				
깊	이	깊	이			깊	이				
꺾	다	꺾	다			꺾	다				
끓	다	끓	다			끓	다				
낚	시	낚	시			낚	시				
날	짜	날	짜			날	짜				
남	매	남	매			남	매				
냄	비	냄	비			냄	비				
년	대	년	대			년	대				
놀	이	놀	이			놀	이				

농	사	농	사			농	사			
높	이	높	이			높	이			
눈	치	눈	치			눈	치			
늙	다	늙	다			늙	다			
단	계	단	계			단	계			
단	쳬	단	쳬			단	쳬			
달	러	달	러			달	러			
담	배	담	배			담	배			
독	서	독	서			독	서			
동	기	동	기			동	기			
동	의	동	의			동	의			
둥	지	둥	지			둥	지			
뚫	다	뚫	다			뚫	다			
맑	다	맑	다			맑	다			
맥	주	맥	주			맥	주			
먹	이	먹	이			먹	이			
명	예	명	예			명	예			
목	표	목	표			목	표			

몰	래	몰	래			몰	래				
문	자	문	자			문	자				
민	주	민	주			민	주				
박	사	박	사			박	사				
박	수	박	수			박	수				
발	표	발	표			발	표				
밝	다	밝	다			밝	다				
밟	다	밟	다			밟	다				
방	어	방	어			방	어				
방	위	방	위			방	위				
벌	레	벌	레			벌	레				
벌	써	벌	써			벌	써				
범	위	범	위			범	위				
별	개	별	개			별	개				
복	지	복	지			복	지				
봉	투	봉	투			봉	투				
분	리	분	리			분	리				
분	야	분	야			분	야				

붉	다	붉	다			붉	다		
붓	다	붓	다			붓	다		
빨	래	빨	래			빨	래		
뽑	다	뽑	다			뽑	다		
삶	다	삶	다			삶	다		
상	류	상	류			상	류		
상	태	상	태			상	태		
생	계	생	계			생	계		
선	거	선	거			선	거		
선	비	선	비			선	비		
설	비	설	비			설	비		
센	터	센	터			센	터		
솜	씨	솜	씨			솜	씨		
순	서	순	서			순	서		
숫	자	숫	자			숫	자		
식	사	식	사			식	사		
신	뢰	신	뢰			신	뢰		
신	호	신	호			신	호		

실	무	실	무			실	무				
실	제	실	제			실	제				
실	패	실	패			실	패				
심	리	심	리			심	리				
쌓	다	쌓	다			쌓	다				
씻	다	씻	다			씻	다				
앉	다	앉	다			앉	다				
앓	다	앓	다			앓	다				
양	자	양	자			양	자				
양	파	양	파			양	파				
언	제	언	제			언	제				
엄	마	엄	마			엄	마				
역	사	역	사			역	사				
연	기	연	기			연	기				
열	다	열	다			열	다				
열	매	열	매			열	매				
염	려	염	려			염	려				
영	화	영	화			영	화				

올	해	올	해		올	해
용	기	용	기		용	기
웃	다	웃	다		웃	다
원	리	원	리		원	리
인	구	인	구		인	구
인	사	인	사		인	사
일	기	일	기		일	기
읽	다	읽	다		읽	다
임	시	임	시		임	시
잊	다	잊	다		잊	다
작	가	작	가		작	가
잡	지	잡	지		잡	지
장	래	장	래		장	래
장	소	장	소		장	소
적	다	적	다		적	다
전	부	전	부		전	부
전	체	전	체		전	체
절	대	절	대		절	대

접	시	접	시			접	시		
정	도	정	도			정	도		
정	비	정	비			정	비		
정	치	정	치			정	치		
좁	다	좁	다			좁	다		
준	비	준	비			준	비		
중	계	중	계			중	계		
즉	시	즉	시			즉	시		
진	리	진	리			진	리		
짚	다	짚	다			짚	다		
짧	다	짧	다			짧	다		
쫓	다	쫓	다			쫓	다		
참	여	참	여			참	여		
첫	째	첫	째			첫	째		
축	구	축	구			축	구		
친	구	친	구			친	구		
통	계	통	계			통	계		
통	화	통	화			통	화		

편	지	편	지			편	지			
핑	계	핑	계			핑	계			
학	교	학	교			학	교			
함	께	함	께			함	께			
현	재	현	재			현	재			

헷갈리는 우리말

능히 (능이 x) 능히

멍게 (멍개 x) 멍게

십상 (쉽상 x) 십상

왠지 (웬 지 x) 왠지

위층 (윗층 x) 위층

뒤에 받침이 있는 두 글자

앞에 받침이 있는 글자와 마찬가지로 뒤에 받침이 있는 글자는 앞 글자의 크기에 유의해야 합니다. 받침이 없는 앞 글자를 너무 작게 쓰면 뒤에 받침이 있는 글자의 크기까지 덩달아 작아져서 옹색해 보이기 쉽습니다. 고른 크기를 유지하면서 쓰는 연습을 해 봅니다.

가	격	가	격			가	격		
가	끔	가	끔			가	끔		
가	슴	가	슴			가	슴		
개	념	개	념			개	념		
개	월	개	월			개	월		
거	듭	거	듭			거	듭		
계	속	계	속			계	속		
계	약	계	약			계	약		
고	장	고	장			고	장		
과	일	과	일			과	일		
교	육	교	육			교	육		
교	통	교	통			교	통		
교	환	교	환			교	환		
구	별	구	별			구	별		

규	정	규	정			규	정				
규	칙	규	칙			규	칙				
그	것	그	것			그	것				
그	곳	그	곳			그	곳				
그	날	그	날			그	날				
그	냥	그	냥			그	냥				
그	럼	그	럼			그	럼				
그	분	그	분			그	분				
그	쪽	그	쪽			그	쪽				
기	록	기	록			기	록				
기	분	기	분			기	분				
기	쁨	기	쁨			기	쁨				
까	닭	까	닭			까	닭				
내	일	내	일			내	일				
다	른	다	른			다	른				
다	행	다	행			다	행				
대	문	대	문			대	문				
대	신	대	신			대	신				

대	출	대	출			대	출	
대	학	대	학			대	학	
도	움	도	움			도	움	
때	문	때	문			때	문	
또	한	또	한			또	한	
뚜	껑	뚜	껑			뚜	껑	
라	면	라	면			라	면	
마	련	마	련			마	련	
마	음	마	음			마	음	
매	년	매	년			매	년	
매	출	매	출			매	출	
며	칠	며	칠			며	칠	
모	습	모	습			모	습	
무	슨	무	슨			무	슨	
무	엇	무	엇			무	엇	
바	람	바	람			바	람	
바	짝	바	짝			바	짝	
버	릇	버	릇			버	릇	

보	통	보	통			보	통				
부	엌	부	엌			부	엌				
부	족	부	족			부	족				
비	닐	비	닐			비	닐				
비	록	비	록			비	록				
비	롯	비	롯			비	롯				
비	밀	비	밀			비	밀				
사	람	사	람			사	람				
사	랑	사	랑			사	랑				
사	용	사	용			사	용				
사	진	사	진			사	진				
새	벽	새	벽			새	벽				
세	상	세	상			세	상				
세	월	세	월			세	월				
소	금	소	금			소	금				
소	식	소	식			소	식				
소	망	소	망			소	망				
소	원	소	원			소	원				

수	술	수	술			수	술		
수	입	수	입			수	입		
수	준	수	준			수	준		
시	간	시	간			시	간		
시	민	시	민			시	민		
싸	움	싸	움			싸	움		
아	침	아	침			아	침		
아	픔	아	픔			아	픔		
애	정	애	정			애	정		
야	단	야	단			야	단		
어	떤	어	떤			어	떤		
어	른	어	른			어	른		
여	름	여	름			여	름		
여	행	여	행			여	행		
예	산	예	산			예	산		
예	절	예	절			예	절		
오	늘	오	늘			오	늘		
오	직	오	직			오	직		

요	금	요	금			요	금				
요	즘	요	즘			요	즘				
우	선	우	선			우	선				
위	험	위	험			위	험				
유	행	유	행			유	행				
의	복	의	복			의	복				
이	것	이	것			이	것				
이	곳	이	곳			이	곳				
이	날	이	날			이	날				
이	름	이	름			이	름				
이	웃	이	웃			이	웃				
이	쪽	이	쪽			이	쪽				
이	틀	이	틀			이	틀				
자	금	자	금			자	금				
자	동	자	동			자	동				
자	식	자	식			자	식				
자	신	자	신			자	신				
자	연	자	연			자	연				

재	산	재	산			재	산		
저	것	저	것			저	것		
저	녁	저	녁			저	녁		
제	발	제	발			제	발		
조	금	조	금			조	금		
좌	석	좌	석			좌	석		
주	말	주	말			주	말		
주	문	주	문			주	문		
주	장	주	장			주	장		
주	택	주	택			주	택		
지	갑	지	갑			지	갑		
지	금	지	금			지	금		
지	방	지	방			지	방		
지	붕	지	붕			지	붕		
지	식	지	식			지	식		
짜	증	짜	증			짜	증		
차	량	차	량			차	량		
차	츰	차	츰			차	츰		

처	음	처	음			처	음		
체	중	체	중			체	중		
최	근	최	근			최	근		
최	선	최	선			최	선		
추	억	추	억			추	억		
취	향	취	향			취	향		
커	플	커	플			커	플		
크	림	크	림			크	림		
타	인	타	인			타	인		
타	입	타	입			타	입		
태	양	태	양			태	양		
토	론	토	론			토	론		
트	럭	트	럭			트	럭		
파	악	파	악			파	악		
파	업	파	업			파	업		
파	일	파	일			파	일		
표	정	표	정			표	정		
표	준	표	준			표	준		

표	현	표	현			표	현				
하	늘	하	늘			하	늘				
해	결	해	결			해	결				
허	용	허	용			허	용				
혜	택	혜	택			혜	택				
호	박	호	박			호	박				
호	텔	호	텔			호	텔				
호	흡	호	흡			호	흡				
화	면	화	면			화	면				
화	분	화	분			화	분				
화	장	화	장			화	장				
화	학	화	학			화	학				
회	담	회	담			회	담				
회	복	회	복			회	복				
회	원	회	원			회	원				
휴	식	휴	식			휴	식				
흐	름	흐	름			흐	름				
희	망	희	망			희	망				

받침이 둘 다 있는 글자

자음+모음+자음의 꽉 찬 형태를 가진 글자를 연달아 쓰는 연습을 해 봅니다. 받침이 글자 모두에 있는 경우에는 급한 마음에 흘려 쓰거나 기울여 쓰기 쉽습니다. 한 글자 한 글자 또박또박 쓰되, 전체 크기를 고려해서 써야 합니다.

각	각	각	각			각	각		
간	혹	간	혹			간	혹		
감	각	감	각			감	각		
감	정	감	정			감	정		
건	강	건	강			건	강		
걸	음	걸	음			걸	음		
결	혼	결	혼			결	혼		
곧	잘	곧	잘			곧	잘		
곧	장	곧	장			곧	장		
곳	곳	곳	곳			곳	곳		
공	간	공	간			공	간		
관	심	관	심			관	심		
국	물	국	물			국	물		
극	복	극	복			극	복		

금	방	금	방			금	방		
깜	짝	깜	짝			깜	짝		
껍	질	껍	질			껍	질		
눈	빛	눈	빛			눈	빛		
눈	썹	눈	썹			눈	썹		
눈	앞	눈	앞			눈	앞		
능	력	능	력			능	력		
달	걀	달	걀			달	걀		
답	변	답	변			답	변		
덕	분	덕	분			덕	분		
등	등	등	등			등	등		
등	산	등	산			등	산		
땅	속	땅	속			땅	속		
뜻	밖	뜻	밖			뜻	밖		
만	약	만	약			만	약		
말	씀	말	씀			말	씀		
몇	몇	몇	몇			몇	몇		
물	결	물	결			물	결		

민	족	민	족			민	족				
반	성	반	성			반	성				
반	응	반	응			반	응				
반	찬	반	찬			반	찬				
발	전	발	전			발	전				
방	법	방	법			방	법				
방	학	방	학			방	학				
법	정	법	정			법	정				
법	칙	법	칙			법	칙				
별	명	별	명			별	명				
병	원	병	원			병	원				
본	인	본	인			본	인				
분	쟁	분	쟁			분	쟁				
불	꽃	불	꽃			불	꽃				
불	편	불	편			불	편				
빛	깔	빛	깔			빛	깔				
산	책	산	책			산	책				
살	림	살	림			살	림				

살	짝	살	짝			살	짝				
상	담	상	담			상	담				
상	품	상	품			상	품				
색	깔	색	깔			색	깔				
생	각	생	각			생	각				
선	뜻	선	뜻			선	뜻				
선	택	선	택			선	택				
설	탕	설	탕			설	탕				
성	향	성	향			성	향				
속	담	속	담			속	담				
손	님	손	님			손	님				
순	간	순	간			순	간				
슬	픔	슬	픔			슬	픔				
습	관	습	관			습	관				
식	당	식	당			식	당				
식	빵	식	빵			식	빵				
신	발	신	발			신	발				
신	청	신	청			신	청				

안	팎	안	팎			안	팎				
양	념	양	념			양	념				
양	쪽	양	쪽			양	쪽				
얼	핏	얼	핏			얼	핏				
업	종	업	종			업	종				
역	량	역	량			역	량				
연	령	연	령			연	령				
연	습	연	습			연	습				
영	광	영	광			영	광				
영	향	영	향			영	향				
영	혼	영	혼			영	혼				
온	갖	온	갖			온	갖				
완	성	완	성			완	성				
용	돈	용	돈			용	돈				
울	음	울	음			울	음				
웃	음	웃	음			웃	음				
인	간	인	간			인	간				
인	격	인	격			인	격				

인	생	인	생			인	생				
일	정	일	정			일	정				
입	학	입	학			입	학				
잔	뜩	잔	뜩			잔	뜩				
잘	못	잘	못			잘	못				
장	난	장	난			장	난				
전	진	전	진			전	진				
전	철	전	철			전	철				
절	반	절	반			절	반				
점	심	점	심			점	심				
정	문	정	문			정	문				
졸	업	졸	업			졸	업				
종	목	종	목			종	목				
종	일	종	일			종	일				
종	종	종	종			종	종				
종	합	종	합			종	합				
중	앙	중	앙			중	앙				
직	업	직	업			직	업				

74

질	병	질	병			질	병				
집	안	집	안			집	안				
창	문	창	문			창	문				
창	밖	창	밖			창	밖				
책	임	책	임			책	임				
청	년	청	년			청	년				
청	춘	청	춘			청	춘				
촬	영	촬	영			촬	영				
출	발	출	발			출	발				
출	입	출	입			출	입				
칠	월	칠	월			칠	월				
칭	찬	칭	찬			칭	찬				
통	일	통	일			통	일				
통	증	통	증			통	증				
특	별	특	별			특	별				
판	단	판	단			판	단				
평	균	평	균			평	균				
풍	경	풍	경			풍	경				

학	문	학	문			학	문				
학	생	학	생			학	생				
학	술	학	술			학	술				
학	습	학	습			학	습				
한	글	한	글			한	글				
한	번	한	번			한	번				
한	쪽	한	쪽			한	쪽				
한	참	한	참			한	참				
한	층	한	층			한	층				
한	편	한	편			한	편				
핵	심	핵	심			핵	심				
햇	볕	햇	볕			햇	볕				
햇	빛	햇	빛			햇	빛				
행	복	행	복			행	복				
현	관	현	관			현	관				
현	금	현	금			현	금				
협	력	협	력			협	력				
형	님	형	님			형	님				

형	편	형	편			형	편
혼	란	혼	란			혼	란
확	인	확	인			확	인
활	동	활	동			활	동
활	짝	활	짝			활	짝
훨	씬	훨	씬			훨	씬
흑	백	흑	백			흑	백
흔	적	흔	적			흔	적

숫자와 한글, 문장부호의 결합

7시 10분 7시 10분

문 꼭 닫기! 문 꼭 닫기!

3F 버튼을 눌러 주세요. 3F 버튼을 눌러 주세요.

4장

세	글	자	와

네	글	자	

언어생활에서는 두 글자가 많이 쓰이지만 회사명이나 이름을 지을 때, 주소에서는 세 글자가 보편적으로 많이 쓰입니다. 또한 문장을 쓸 때는 네 글자도 많이 쓸 수밖에 없습니다. 세 글자와 네 글자 쓰기를 집중적으로 연습해 봅니다.

세 글자

세 글자로 이루어진 단어는 일반 명사, 꾸며 주는 말, 감정을 표현하는 단어에도 많이 나타납니다. 세 글자를 조화롭게 쓰는 연습을 해 봅니다. 받침의 유무에 관계 없이 한국인이 가장 많이 쓰는 5000단어 내에서 써 보도록 합시다.

가	까	이	가	까	이						
가	르	침	가	르	침						
가	치	관	가	치	관						
갈	수	록	갈	수	록						
갑	자	기	갑	자	기						
개	구	리	개	구	리						
걸	맞	다	걸	맞	다						
결	과	적	결	과	적						
경	제	력	경	제	력						
경	찰	서	경	찰	서						
고	맙	다	고	맙	다						
고	양	이	고	양	이						
곧	바	로	곧	바	로						
골	고	루	골	고	루						

골	짜	기	골	짜	기			
공	동	체	공	동	체			
관	광	객	관	광	객			
괜	찮	다	괜	찮	다			
구	체	적	구	체	적			
국	제	화	국	제	화			
귀	엽	다	귀	엽	다			
그	래	서	그	래	서			
그	립	다	그	립	다			
근	본	적	근	본	적			
글	쎄	요	글	쎄	요			
글	쓰	기	글	쓰	기			
기	본	적	기	본	적			
기	쁘	다	기	쁘	다			
깨	끗	이	깨	끗	이			
깨	달	음	깨	달	음			
꼭	대	기	꼭	대	기			
꾸	준	히	꾸	준	히			

끝	없	이	끝	없	이				
나	뭇	잎	나	뭇	잎				
낯	설	다	낯	설	다				
냉	장	고	냉	장	고				
너	무	나	너	무	나				
넓	히	다	넓	히	다				
넘	치	다	넘	치	다				
노	랗	다	노	랗	다				
놀	랍	다	놀	랍	다				
눈	동	자	눈	동	자				
느	끼	다	느	끼	다				
다	듬	다	다	듬	다				
다	행	히	다	행	히				
닫	히	다	닫	히	다				
달	리	기	달	리	기				
당	연	히	당	연	히				
대	단	히	대	단	히				
대	학	교	대	학	교				

더	욱	이	더	욱	이					
도	대	체	도	대	체					
도	시	락	도	시	락					
동	아	리	동	아	리					
뒷	모	습	뒷	모	습					
드	디	어	드	디	어					
드	라	마	드	라	마					
따	라	서	따	라	서					
떠	나	다	떠	나	다					
또	다	시	또	다	시					
똑	같	이	똑	같	이					
뜨	겁	다	뜨	겁	다					
라	디	오	라	디	오					
마	음	껏	마	음	껏					
마	지	막	마	지	막					
마	침	내	마	침	내					
마	케	팅	마	케	팅					
말	없	이	말	없	이					

망	원	경	망	원	경						
머	릿	속	머	릿	속						
메	시	지	메	시	지						
목	소	리	목	소	리						
몰	리	다	몰	리	다						
무	조	건	무	조	건						
묻	히	다	묻	히	다						
물	고	기	물	고	기						
미	술	관	미	술	관						
바	닷	가	바	닷	가						
박	물	관	박	물	관						
발	자	국	발	자	국						
방	송	국	방	송	국						
베	풀	다	베	풀	다						
보	너	스	보	너	스						
부	모	님	부	모	님						
분	명	히	분	명	히						
불	고	기	불	고	기						

비	로	소	비	로	소						
비	행	기	비	행	기						
빨	갛	다	빨	갛	다						
뽑	히	다	뽑	히	다						
사	무	실	사	무	실						
산	업	화	산	업	화						
상	당	히	상	당	히						
상	상	력	상	상	력						
생	태	계	생	태	계						
서	비	스	서	비	스						
세	계	적	세	계	적						
손	가	락	손	가	락						
쇠	고	기	쇠	고	기						
수	없	이	수	없	이						
순	식	간	순	식	간						
스	위	치	스	위	치						
승	용	차	승	용	차						
신	입	생	신	입	생						

쌀	이	다	쌀	이	다					
아	마	도	아	마	도					
아	무	튼	아	무	튼					
아	파	트	아	파	트					
안	녕	히	안	녕	히					
어	느	덧	어	느	덧					
어	린	이	어	린	이					
어	머	님	어	머	님					
어	쩌	면	어	쩌	면					
에	너	지	에	너	지					
연	구	소	연	구	소					
열	심	히	열	심	히					
예	술	가	예	술	가					
오	늘	날	오	늘	날					
오	페	라	오	페	라					
오	히	려	오	히	려					
올	림	픽	올	림	픽					
옮	기	다	옮	기	다					

요	즈	음	요	즈	음				
운	동	장	운	동	장				
울	타	리	울	타	리				
유	난	히	유	난	히				
음	식	점	음	식	점				
이	력	서	이	력	서				
이	른	바	이	른	바				
이	튿	날	이	튿	날				
인	터	넷	인	터	넷				
일	요	일	일	요	일				
자	동	차	자	동	차				
자	전	거	자	전	거				
잠	자	리	잠	자	리				
저	마	다	저	마	다				
적	당	히	적	당	히				
전	문	가	전	문	가				
절	대	로	절	대	로				
젓	가	락	젓	가	락				

정	치	학	정	치	학			
제	대	로	제	대	로			
조	용	히	조	용	히			
좀	처	럼	좀	처	럼			
준	비	물	준	비	물			
지	난	해	지	난	해			
지	하	수	지	하	수			
참	기	름	참	기	름			
책	임	자	책	임	자			
철	저	히	철	저	히			
철	학	자	철	학	자			
친	하	다	친	하	다			
카	메	라	카	메	라			
컴	퓨	터	컴	퓨	터			
탤	런	트	탤	런	트			
텍	스	트	텍	스	트			
트	이	다	트	이	다			
특	별	히	특	별	히			

파	랗	다	파	랗	다						
포	인	트	포	인	트						
피	아	노	피	아	노						
하	느	님	하	느	님						
하	룻	밤	하	룻	밤						
한	국	어	한	국	어						
한	마	디	한	마	디						
한	없	이	한	없	이						
할	머	니	할	머	니						
해	내	다	해	내	다						
해	마	다	해	마	다						
합	리	적	합	리	적						
호	기	심	호	기	심						
화	장	품	화	장	품						
확	실	히	확	실	히						
효	율	적	효	율	적						
흔	하	다	흔	하	다						
힘	차	다	힘	차	다						

네 글자

네 글자 단어는 일반 명사와 꾸며 주는 말보다는 주로 서술어에 많이 쓰입니다. 문장의 끝에 −하다, −지다 등의 서술형 어미가 붙는 경우가 많으므로 −하다, −지다를 더 연습해 보기 바랍니다.

가	득	하	다	가	득	하	다			
가	르	치	다	가	르	치	다			
가	져	오	다	가	져	오	다			
감	사	하	다	감	사	하	다			
강	조	하	다	강	조	하	다			
같	이	하	다	같	이	하	다			
건	네	주	다	건	네	주	다			
검	토	하	다	검	토	하	다			
결	혼	하	다	결	혼	하	다			
고	등	학	교	고	등	학	교			
곤	란	하	다	곤	란	하	다			
공	개	하	다	공	개	하	다			
공	부	하	다	공	부	하	다			
관	찰	하	다	관	찰	하	다			

구	석	구	석	구	석	구	석	
구	축	하	다	구	축	하	다	
궁	금	하	다	궁	금	하	다	
그	러	니	까	그	러	니	까	
그	렇	지	만	그	렇	지	만	
기	뻐	하	다	기	뻐	하	다	
기	울	이	다	기	울	이	다	
깨	끗	하	다	깨	끗	하	다	
끊	임	없	이	끊	임	없	이	
끌	어	안	다	끌	어	안	다	
끼	어	들	다	끼	어	들	다	
나	뭇	가	지	나	뭇	가	지	
나	아	지	다	나	아	지	다	
날	카	롭	다	날	카	롭	다	
낭	만	주	의	낭	만	주	의	
넉	넉	하	다	넉	넉	하	다	
넓	어	지	다	넓	어	지	다	
노	래	하	다	노	래	하	다	

높	아	지	다	높	아	지	다			
눈	부	시	다	눈	부	시	다			
느	껴	지	다	느	껴	지	다			
느	닷	없	이	느	닷	없	이			
다	름	없	다	다	름	없	다			
다	정	하	다	다	정	하	다			
단	단	하	다	단	단	하	다			
당	황	하	다	당	황	하	다			
달	려	가	다	달	려	가	다			
대	단	하	다	대	단	하	다			
대	중	문	화	대	중	문	화			
도	와	주	다	도	와	주	다			
독	특	하	다	독	특	하	다			
돼	지	고	기	돼	지	고	기			
뒤	따	르	다	뒤	따	르	다			
따	뜻	하	다	따	뜻	하	다			
따	라	가	다	따	라	가	다			
똑	똑	하	다	똑	똑	하	다			

떨	어	지	다	떨	어	지	다		
르	네	상	스	르	네	상	스		
리	얼	리	즘	리	얼	리	즘		
마	련	하	다	마	련	하	다		
마	음	대	로	마	음	대	로		
마	찬	가	지	마	찬	가	지		
많	아	지	다	많	아	지	다		
머	리	카	락	머	리	카	락		
물	어	보	다	물	어	보	다		
바	로	잡	다	바	로	잡	다		
발	견	하	다	발	견	하	다		
발	휘	하	다	발	휘	하	다		
밝	혀	지	다	밝	혀	지	다		
변	화	하	다	변	화	하	다		
별	다	르	다	별	다	르	다		
보	호	하	다	보	호	하	다		
복	잡	하	다	복	잡	하	다		
부	드	럽	다	부	드	럽	다		

부	딪	치	다	부	딪	치	다		
분	명	하	다	분	명	하	다		
불	쌍	하	다	불	쌍	하	다		
비	롯	되	다	비	롯	되	다		
비	슷	하	다	비	슷	하	다		
빼	앗	기	다	빼	앗	기	다		
사	고	방	식	사	고	방	식		
사	라	지	다	사	라	지	다		
사	랑	하	다	사	랑	하	다		
살	아	가	다	살	아	가	다		
상	관	없	다	상	관	없	다		
샌	드	위	치	샌	드	위	치		
생	각	나	다	생	각	나	다		
서	두	르	다	서	두	르	다		
선	택	하	다	선	택	하	다		
설	명	하	다	설	명	하	다		
섭	섭	하	다	섭	섭	하	다		
세	련	되	다	세	련	되	다		

센	티	미	터	센	티	미	터		
솔	직	하	다	솔	직	하	다		
스	며	들	다	스	며	들	다		
시	급	하	다	시	급	하	다		
시	작	되	다	시	작	되	다		
신	선	하	다	신	선	하	다		
실	천	하	다	실	천	하	다		
싱	싱	하	다	싱	싱	하	다		
쏟	아	지	다	쏟	아	지	다		
쓸	쓸	하	다	쓸	쓸	하	다		
아	나	운	서	아	나	운	서		
아	름	답	다	아	름	답	다		
아	이	디	어	아	이	디	어		
안	전	하	다	안	전	하	다		
알	아	듣	다	알	아	듣	다		
앞	장	서	다	앞	장	서	다		
어	린	아	이	어	린	아	이		
엄	격	하	다	엄	격	하	다		

없	어	지	다	없	어	지	다				
엉	뚱	하	다	엉	뚱	하	다				
엎	드	리	다	엎	드	리	다				
여	기	저	기	여	기	저	기				
오	랫	동	안	오	랫	동	안				
왜	냐	하	면	왜	냐	하	면				
우	리	나	라	우	리	나	라				
움	직	이	다	움	직	이	다				
유	일	하	다	유	일	하	다				
의	지	하	다	의	지	하	다				
이	동	하	다	이	동	하	다				
이	뤄	지	다	이	뤄	지	다				
이	해	하	다	이	해	하	다				
익	숙	하	다	익	숙	하	다				
인	정	받	다	인	정	받	다				
일	상	생	활	일	상	생	활				
잇	따	르	다	잇	따	르	다				
자	연	법	칙	자	연	법	칙				

재	미	있	다	재	미	있	다				
적	절	하	다	적	절	하	다				
전	화	번	호	전	화	번	호				
제	출	하	다	제	출	하	다				
조	그	맣	다	조	그	맣	다				
존	재	하	다	존	재	하	다				
좋	아	하	다	좋	아	하	다				
주	고	받	다	주	고	받	다				
지	급	하	다	지	급	하	다				
지	정	하	다	지	정	하	다				
집	어	넣	다	집	어	넣	다				
찢	어	지	다	찢	어	지	다				
찾	아	가	다	찾	아	가	다				
철	저	하	다	철	저	하	다				
축	하	하	다	축	하	하	다				
출	발	하	다	출	발	하	다				
치	러	지	다	치	러	지	다				
커	다	랗	다	커	다	랗	다				

콤	플	렉	스	콤	플	렉	스			
킬	로	미	터	킬	로	미	터			
탁	월	하	다	탁	월	하	다			
텔	레	비	전	텔	레	비	전			
틀	림	없	이	틀	림	없	이			
풍	부	하	다	풍	부	하	다			
프	로	그	램	프	로	그	램			
피	곤	하	다	피	곤	하	다			
필	요	하	다	필	요	하	다			
한	결	같	이	한	결	같	이			
한	꺼	번	에	한	꺼	번	에			
환	경	오	염	환	경	오	염			
획	득	하	다	획	득	하	다			
후	춧	가	루	후	춧	가	루			
훌	룽	하	다	훌	룽	하	다			
휘	두	르	다	휘	두	르	다			
흔	들	리	다	흔	들	리	다			
흩	어	지	다	흩	어	지	다			

걸맞은(걸맞는✕) 걸맞은

깨끗이(깨끗히✕) 깨끗이

나룻배(나루배✕) 나룻배

나뭇가지(나무가지✕) 나뭇가지

넉넉지(넉넉치✕) 넉넉지

단언컨대(단언컨데✕) 단언컨대

무릅쓰다(무릎쓰다✕) 무릅쓰다

희안하다(희한하다✕) 희안하다

세 글자 네 글자 연달아 쓰기

세 글자와 네 글자의 조합은 문장을 쓸 때 가장 많이 등장하는 유형입니다. 자모의 간격, 띄어쓰기, 글자와 글자 사이의 높낮이를 균등히 하면 멋진 손글씨를 완성할 수 있습니다.

갑	자	기		끼	어	들	다		
갑	자	기		끼	어	들	다		
수	없	이		많	아	지	다		
수	없	이		많	아	지	다		
골	고	루		선	택	하	다		
골	고	루		선	택	하	다		
꾸	준	히		실	천	하	다		
꾸	준	히		실	천	하	다		
마	음	껏		도	와	주	다		
마	음	껏		도	와	주	다		
드	디	어		인	정	받	다		
드	디	어		인	정	받	다		
저	절	로		움	직	이	다		
저	절	로		움	직	이	다		

적	당	히		섭	취	하	다		
적	당	히		섭	취	하	다		
볼	수	록		매	력	있	다		
볼	수	록		매	력	있	다		
천	천	히		다	가	오	다		
천	천	히		다	가	오	다		
재	빨	리		돌	아	보	다		
재	빨	리		돌	아	보	다		
열	심	히		설	명	하	다		
열	심	히		설	명	하	다		
똑	같	이		반	복	하	다		
똑	같	이		반	복	하	다		
조	용	히		따	라	가	다		
조	용	히		따	라	가	다		
최	대	한		사	용	하	다		
최	대	한		사	용	하	다		
특	별	히		언	급	하	다		
특	별	히		언	급	하	다		

사회적 생산관계
사회적 생산관계

일제히 일어나다
일제히 일어나다

정확히 작성하다
정확히 작성하다

제대로 이해하다
제대로 이해하다

가까이 위치하다
가까이 위치하다

갈수록 위험하다
갈수록 위험하다

다행히 알아보다
다행히 알아보다

문화적 리얼리즘
문화적 리얼리즘

의외로 재미있다
의외로 재미있다

어	쩌	다		생	각	나	다			
너	무	나		어	지	럽	다			
대	단	히		아	름	답	다			
우	연	히		마	주	치	다			
말	없	이		용	서	하	다			
깨	끗	이		청	소	하	다			
한	동	안		기	다	리	다			
유	난	히		화	려	하	다			
또	다	시		일	깨	우	다			

천	천	히		흘	러	가	다				
천	천	히		흘	러	가	다				
제	대	로		표	시	하	다				
제	대	로		표	시	하	다				
일	부	러		터	뜨	리	다				
일	부	러		터	뜨	리	다				
스	스	로		날	아	가	다				
스	스	로		날	아	가	다				
비	교	적		자	유	롭	다				
비	교	적		자	유	롭	다				
드	디	어		발	견	하	다				
드	디	어		발	견	하	다				
여	기	저	기		뒤	지	다				
여	기	저	기		뒤	지	다				
가	까	스	로		멈	추	다				
가	까	스	로		멈	추	다				
분	명	히		밝	혀	내	다				
분	명	히		밝	혀	내	다				

끊임없이			울리다		
끊임없이			울리다		
굉장히			부드럽다		
굉장히			부드럽다		
우리나라			대통령		
우리나라			대통령		
자본주의			산업화		
자본주의			산업화		
저절로			설치되다		
저절로			설치되다		
확실히			찾아보다		
확실히			찾아보다		
마음대로			챙기다		
마음대로			챙기다		
일일이			손질하다		
일일이			손질하다		
정말로			시급하다		
정말로			시급하다		

자꾸만 몰려들다
자꾸만 몰려들다
바닷가 자연환경
바닷가 자연환경
전통적 민족주의
전통적 민족주의
생태계 보호하다
생태계 보호하다
반드시 기억하다
반드시 기억하다
그제야 깨달았다
그제야 깨달았다
그야말로 놀랍다
그야말로 놀랍다
나란히 내려놓다
나란히 내려놓다
한결같이 맛있다
한결같이 맛있다

한	꺼	번	에		끝	내	다				
한	꺼	번	에		끝	내	다				
한	가	운	데		붙	이	다				
한	가	운	데		붙	이	다				
한	없	이		멀	어	지	다				
한	없	이		멀	어	지	다				
철	학	적		사	고	방	식				
철	학	적		사	고	방	식				
자	세	히		살	펴	보	다				
자	세	히		살	펴	보	다				
이	윽	고		사	라	지	다				
이	윽	고		사	라	지	다				
어	느	덧		도	착	하	다				
어	느	덧		도	착	하	다				
오	로	지		소	원	하	다				
오	로	지		소	원	하	다				
영	원	히		사	랑	하	다				
영	원	히		사	랑	하	다				

5장

문장 조화

생활 속에서 손글씨를 많이 쓰는 상황에 따라 문장을
조화롭게 쓸 수 있도록 나누었습니다. 메시지를 손글씨로
전할 때도 품격이 느껴지게 연습해 보세요.

많이 쓰는 문장 연습

감사의 마음이나 꼭 전할 말이 있을 때 자신만의 필체로 멋지게 전해 봅니다. 또박또박 바르게 써서 전하면 효과는 배가됩니다.

 인사

안녕하세요.
안녕하세요.
안녕하세요.
안녕하세요.

안녕하세요.
안녕하세요.
안녕하세요.

반갑습니다.
반갑습니다.
반갑습니다.
반갑습니다.

반갑습니다.
반갑습니다.
반갑습니다.

오랜만입니다.
오랜만입니다.
오랜만입니다.
오랜만입니다.

오랜만입니다.
오랜만입니다.
오랜만입니다.

잘 지내셨어요?
잘 지내셨어요?
잘 지내셨어요?
잘 지내셨어요?

잘 지내셨어요?
잘 지내셨어요?
잘 지내셨어요?

감사합니다.
감사합니다.
감사합니다.
감사합니다.

감사합니다.
감사합니다.
감사합니다.

고맙습니다.
고맙습니다.
고맙습니다.
고맙습니다.

고맙습니다.
고맙습니다.
고맙습니다.

환영합니다.
환영합니다.
환영합니다.
환영합니다.

환영합니다.
환영합니다.
환영합니다.

좋은 하루 보내세요.
좋은 하루 보내세요.
좋은 하루 보내세요.
좋은 하루 보내세요.

좋은 하루 보내세요.
좋은 하루 보내세요.
좋은 하루 보내세요.

항상 행복하세요.
항상 행복하세요.
항상 행복하세요.
항상 행복하세요.

항상 행복하세요.
항상 행복하세요.
항상 행복하세요.

감기 조심하세요!
감기 조심하세요!
감기 조심하세요!
감기 조심하세요!

감기 조심하세요!
감기 조심하세요!
감기 조심하세요!

차 한 잔 할까요?
차 한 잔 할까요?
차 한 잔 할까요?
차 한 잔 할까요?

차 한 잔 할까요?
차 한 잔 할까요?
차 한 잔 할까요?

택배와 우편물은
경비실에 맡겨 주세요.
택배와 우편물은
경비실에 맡겨 주세요.

택배와 우편물은
경비실에 맡겨 주세요.

아기가 자고 있어요.
초인종을 누르지 마세요.
아기가 자고 있어요.
초인종을 누르지 마세요.

아기가 자고 있어요.
초인종을 누르지 마세요.

똑똑똑,
노크해 주세요.
똑똑똑,
노크해 주세요.

똑똑똑,
노크해 주세요.

층간 소음이 생기지 않게
생활합시다.
층간 소음이 생기지 않게
생활합시다.

층간 소음이 생기지 않게
생활합시다.

연락처를 남겨 주세요.
연락처를 남겨 주세요.

연락처를 남겨 주세요.

양보해 주셔서
감사합니다.
양보해 주셔서
감사합니다.

양보해 주셔서
감사합니다.

또 뵙겠습니다.
또 뵙겠습니다.

또 뵙겠습니다.

 회의

10시에 회의
시작하겠습니다.
10시에 회의
시작하겠습니다.

10시에 회의
시작하겠습니다.

번거롭더라도 꼭 회신
부탁드립니다.
번거롭더라도 꼭 회신
부탁드립니다.

번거롭더라도 꼭 회신
부탁드립니다.

계약서 작성은
○월 ○일까지
마쳐 주셨으면 합니다.

계약서 작성은
○월 ○일까지
마쳐 주셨으면 합니다.

어제 보낸 이메일
확인 부탁드립니다.
어제 보낸 이메일
확인 부탁드립니다.

어제 보낸 이메일
확인 부탁드립니다.

상세한 내용은 첨부한
파일을 참조하십시오.
상세한 내용은 첨부한
파일을 참조하십시오.

상세한 내용은 첨부한
파일을 참조하십시오.

재고현황을 알려 주시면
감사하겠습니다.
재고현황을 알려 주시면
감사하겠습니다.

재고현황을 알려 주시면
감사하겠습니다.

일정 조정은
가능한가요?
일정 조정은
가능한가요?

일정 조정은
가능한가요?

언제까지
완료하면 될까요?

언제까지
완료하면 될까요?

언제까지
완료하면 될까요?

잠시 자리를
비우겠습니다.

잠시 자리를
비우겠습니다.

잠시 자리를
비우겠습니다.

오늘은
휴무일입니다.

오늘은
휴무일입니다.

오늘은
휴무일입니다.

경조사 문구 | 손글씨를 꼭 써야 할 때가 경조사입니다. 자신의 이름과 함께 경조사에 자주 쓰이는 문장을 연습해 봅니다.

 결혼

> 결혼을 축하하며,
> 더 많은 사랑과 행복이 있는 부부가
> 되시길 바랍니다.

> 결혼을 축하하며,
> 더 많은 사랑과 행복이 있는 부부가
> 되시길 바랍니다.

"

자녀의 결혼을 축하합니다.

"

"

자녀의 결혼을 축하합니다.

"

"

두 분의 앞날에 행복과 평화가
늘 함께하기를 기원합니다.

"

"

두 분의 앞날에 행복과 평화가
늘 함께하기를 기원합니다.

"

 출산

사랑스런 아기의
탄생을 축하드립니다.

사랑스런 아기의
탄생을 축하드립니다.

산모의 빠른 쾌유를
기원합니다.

산모의 빠른 쾌유를
기원합니다.

>
> 아버님, 어머님의
> 생신을 축하드립니다.
>

>
> 아버님, 어머님의
> 생신을 축하드립니다.
>

>
> 뜻깊은 날을 맞아 아버님 어머님의
> 은혜에 감사드려요. 만수무강하세요.
>

>
> 뜻깊은 날을 맞아 아버님 어머님의
> 은혜에 감사드려요. 만수무강하세요.
>

깊고 높은 부모님 은혜에 머리 숙여 깊이
감사드립니다.

깊고 높은 부모님 은혜에 머리 숙여 깊이
감사드립니다.

세상에서 가장 사랑하는 엄마, 아빠
항상 고맙습니다.

세상에서 가장 사랑하는 엄마, 아빠
항상 고맙습니다.

> 부모님의 자랑스런 아들딸이 되겠습니다.

> 부모님의 자랑스런 아들딸이 되겠습니다.

> 엄마 아빠, 사랑해요.
> 오래오래 행복하세요.

> 엄마 아빠, 사랑해요.
> 오래오래 행복하세요.

"

선생님, 저희들을 바른길로
이끌어 주셔서 감사합니다.

"

"

선생님, 저희들을 바른길로
이끌어 주셔서 감사합니다.

"

"

선생님, 멀리서 인사드려 죄송합니다.
내내 건강하시길 바랍니다.

"

"

선생님, 멀리서 인사드려 죄송합니다.
내내 건강하시길 바랍니다.

"

> 날마다 선생님의 가르침에 큰 감사를 드리며
> 언제나 건강하시고 평안하세요.

> 날마다 선생님의 가르침에 큰 감사를 드리며
> 언제나 건강하시고 평안하세요.

> 선생님의 높으신 은혜를
> 언제나 잊지 않고 있습니다.

> 선생님의 높으신 은혜를
> 언제나 잊지 않고 있습니다.

 생일

행복한 생일을 맞이하신 당신께
마음을 다해 축하드립니다.

행복한 생일을 맞이하신 당신께
마음을 다해 축하드립니다.

변함없이 소중한 당신의 생일을 축하해요.
사랑합니다.

변함없이 소중한 당신의 생일을 축하해요.
사랑합니다.

> 기쁜 날 함께 축하해 주지 못해 미안해,
> 생일 진심으로 축하해.

> 기쁜 날 함께 축하해 주지 못해 미안해,
> 생일 진심으로 축하해.

> 첫돌을 맞이하는 아기에게 크나큰 축복이
> 항상 함께하길 기원합니다.

> 첫돌을 맞이하는 아기에게 크나큰 축복이
> 항상 함께하길 기원합니다.

 축하

더 넓은 세상으로 첫발을 내딛는
오늘을 축하하며 힘찬 전진을 기원합니다.

더 넓은 세상으로 첫발을 내딛는
오늘을 축하하며 힘찬 전진을 기원합니다.

각고의 노력으로 얻은 오늘의 성공을
진심으로 축하드립니다.

각고의 노력으로 얻은 오늘의 성공을
진심으로 축하드립니다.

"

수료를 축하드리며 앞날의
더 큰 영광과 발전을 기원합니다.

"

"

수료를 축하드리며 앞날의
더 큰 영광과 발전을 기원합니다.

"

"

졸업과 입학을 축하하며 앞으로 더욱더
증진하고 노력하는 사람이 되길 바란다.

"

"

졸업과 입학을 축하하며 앞으로 더욱더
증진하고 노력하는 사람이 되길 바란다.

"

 승진

승진을 축하하며
앞으로 더 큰 영광이 있기를 기원합니다.

승진을 축하하며
앞으로 더 큰 영광이 있기를 기원합니다.

진급을 축하하며 이루고자 하는 모든 일이
뜻대로 되시길 기원합니다.

진급을 축하하며 이루고자 하는 모든 일이
뜻대로 되시길 기원합니다.

"
노력과 창의로 이루신 영전의 기쁨을
충심으로 축하드립니다.
"

"
노력과 창의로 이루신 영전의 기쁨을
충심으로 축하드립니다.
"

"
새로운 시작을 진심으로 축하드리며
뜻한 바 모두 이루시길 바랍니다.
"

"
새로운 시작을 진심으로 축하드리며
뜻한 바 모두 이루시길 바랍니다.
"

당신의 빛나는 업적은 우리의 가슴속에
길이 기억될 것입니다.

당신의 빛나는 업적은 우리의 가슴속에
길이 기억될 것입니다.

그간 노고를 치하하며 앞날의 무궁한 발전과
영광이 함께하길 기원합니다.

그간 노고를 치하하며 앞날의 무궁한 발전과
영광이 함께하길 기원합니다.

 조의

> 삼가 조의를 표하며
> 극락왕생하시길 빕니다.

> 삼가 조의를 표하며
> 극락왕생하시길 빕니다.

> 진심으로 별세를 애도하며
> 삼가 고인의 명복을 빕니다.

> 진심으로 별세를 애도하며
> 삼가 고인의 명복을 빕니다.

평소 고인의 바른 은덕을 되새기며,
영면을 기원합니다.

평소 고인의 바른 은덕을 되새기며,
영면을 기원합니다.

뜻밖의 비보에 슬픈 마음을 금할 길 없습니다.
삼가 고인의 명복을 빕니다.

뜻밖의 비보에 슬픈 마음을 금할 길 없습니다.
삼가 고인의 명복을 빕니다.

한가윗날, 집안에 풍성함이
두루 가득하길 기원합니다.

한가윗날, 집안에 풍성함이
두루 가득하길 기원합니다.

즐거운 설, 가족들과
편안한 시간 보내시길 바랍니다.

즐거운 설, 가족들과
편안한 시간 보내시길 바랍니다.

새로운 한 해를 맞이하여 더욱 행복한
일년이 되길 바랍니다.

새로운 한 해를 맞이하여 더욱 행복한
일년이 되길 바랍니다.

소원 성취하는 한 해가 되 길 바라며
기쁨 가득한 설이 되길 기원합니다.

소원 성취하는 한 해가 되 길 바라며
기쁨 가득한 설이 되길 기원합니다.

부록

| 많 | 이 | 쓰 | 는 |

| 생 | 활 | 양 | 식 |

부동산 매매계약서

매도인과 매수인 쌍방은 아래 표시 부동산에 관하여 다음 계약 내용과 같이 매매계약을 체결한다.

1.부동산의 표시

소재지							
토 지	지 목		대지권			면 적	m²
건 물	구조·용도		면 적				m²

2. 계약내용

제 1 조 (목적) 위 부동산의 매매에 대하여 매도인과 매수인은 합의에 의하여 매매대금을 아래와 같이 지불하기로 한다.

매매대금	금					원정(₩)
계약금	금		원정은 계약시에 지불하고 영수함. 영수자(인)		
융자금	금	원정(은행)을 승계키로 한다.		임대보증금	총	원정 을 승계키로 한다.	
중도금	금		원정은	년	월	일에 지불하며	
중도금	금		원정은	년	월	일에 지불한다.	
잔 금	금		원정은	년	월	일에 지불한다.	

제 2 조 (소유권 이전 등) 매도인은 매매대금의 잔금 수령과 동시에 매수인에게 소유권이전등기에 필요한 모든 서류를 교부하고 등기절차에 협력하며, 위 부동산의 인도일은 년 월 일로 한다.

제 3 조 (제한물권 등의 소멸) 매도인은 위의 부동산에 설정된 저당권, 지상권, 임차권 등 소유권의 행사를 제한하는 사유가 있거나, 조세공과 기타 부담금의 미납금 등이 있을 때에는 잔금 수수일까지 그 권리의 하자 및 부담 등을 제거하여 완전한 소유권을 매수인에게 이전한다. 다만, 승계하기로 합의하는 권리 및 금액은 그러하지 아니하다.

제 4 조 (지방세 등) 위 부동산에 관하여 발생한 수익의 귀속과 제세공과금 등의 부담은 위 부동산의 인도일을 기준으로 하되, 지방세의 납부의무 및 납부책임은 지방세법의 규정에 의한다.

제 5 조 (계약의 해제) 매수인이 매도인에게 중도금(중도금이 없을때에는 잔금)을 지불하기 전까지 매도인은 계약금의 배액을 상환하고, 매수인은 계약금을 포기하고 본 계약을 해제할 수 있다.

제 6 조 (채무불이행과 손해배상) 매도자 또는 매수자가 본 계약상의 내용에 대하여 불이행이 있을 경우 그 상대방은 불이행한자에 대하여 서면으로 최고하고 계약을 해제할 수 있다. 그리고 계약당사자는 계약해제에 따른 손해배상을 각각 상대방에게 청구할 수 있다.

제 7 조 (중개수수료) 부동산중개업자는 매도인 또는 매수인의 본 계약 불이행에 대하여 책임을 지지 않는다. 또한, 중개수수료는 본 계약체결과 동시에 계약 당사자 쌍방이 각각 지불하며, 중개업자의 고의나 과실없이 본 계약이 무효·취소 또는 해약되어도 중개수수료는 지급한다. 공동 중개인 경우에 매도인과 매수인은 자신이 중개 의뢰한 중개업자에게 각각 중개수수료를 지급한다.(중개수수료는 거래가액의 ____ %로 한다.)

제 8 조 (중개대상물확인·설명서 교부등) 중개업자는 중개대상물 확인·설명서를 작성하고 업무보증관계증서(공제증서등) 사본을 첨부하여 **년 월 일** 거래당사자 쌍방에게 교부한다.

특약사항

본 계약을 증명하기 위하여 계약 당사자가 이의 없음을 확인하고 각각 서명·날인 후 매도인, 매수인 및 중개업자는 매장마다 간인하여야 하며, 각 1통씩 보관한다. 년 월 일

매도인	주소							
	주민등록번호			전화		성명		
	대리인	주소		주민등록번호		성명		
매수인	주소							
	주민등록번호			전화		성명		
	대리인	주소		주민등록번호		성명		
중개업자	사무소소재지			사무소소재지				
	사무소명칭			사무소명칭				
	대표	서명·날인		서명·날인				
	등록번호		전화	등록번호		전화		
	소속공인중개사	서명·날인		서명·날인				

 혼인신고서

※신고서 작성 시 뒷면의 작성 방법을 참고하고, 선택항목에는 '영표(○)'로 표시하기 바랍니다.

구 분			남 편(부)		아 내(처)		
① 혼인당사자 〈신고인〉	성명	한글	*(성) /(명)	㉑ 또는 서명	*(성) /(명)		㉑ 또는 서명
		한자	(성) /(명)		(성) /(명)		
	본(한자)			전화	본(한자)		전화
	출생연월일						
	*주민등록번호		–			–	
	*등록기준지						
	*주소						
② 부모 〈양부모〉	부 성명						
	주민등록번호		–			–	
	등록기준지						
	모 성명						
	주민등록번호		–			–	
	등록기준지						
③외국방식에 의한 혼인성립일자			년 월 일				
④성·본의 협의			자녀의 성·본을 모의 성·본으로 하는 협의를 하였습니까? 예□ 아니요□				
⑤근친혼 여부			혼인당사자들이 8촌이내의 혈족사이에 해당됩니까? 예□ 아니요□				
⑥기타사항							

⑦ 증인	성명		㉑ 또는 서명	주민등록번호		–
	주소					
	성명		㉑ 또는 서명	주민등록번호		–
	주소					

⑧ 동의자	남편	부	성명		㉑ 또는 서명	후견인	성명		㉑ 또는 서명
		모	성명		㉑ 또는 서명		주민등록번호		–
	아내	부	성명		㉑ 또는 서명		성명		㉑ 또는 서명
		모	성명		㉑ 또는 서명		주민등록번호		–

⑨ 신고인 출석여부		① 남편(부)	② 아내(처)
⑩ 제출인	성명	주민등록번호	–

※ 타인의 서명 또는 인장을 도용하여 허위의 신고서를 제출하거나, 허위신고를 하여 가족관계등록부에 실제와 다른 사실을 기록하게 하는 경우에는 **형법에 의하여 처벌**받을 수
있습니다. **눈표(*)**로 표시한 자료는 국가통계작성을 위해 통계청에서도 수집하고 있는 자료입니다.

※ 아래 사항은 **「통계법」** 제24조의2에 의하여 **통계청에서 실시하는 인구동향조사**입니다. 「통계법」 제32조 및 제33조에 의하여 성실응답의무가 있으며 개인의 비밀사항이 철저히
보호되므로 사실대로 기입하여 주시기 바랍니다.

인구동향조사

※ 첨부서류 및 혼인당사자의 국적과 혼인종류는 국가통계작성을 위해 통계청에서도 수집하고 있는 자료입니다.

㉮ 실제 결혼 생활 시작일			년 월 일부터 동거		
㉯ 혼인종류	남편	① 초혼 ② 사별 후 재혼 ③ 이혼 후 재혼	아내	① 초혼 ② 사별 후 재혼 ③ 이혼 후 재혼	
㉰ 최종 졸업 학교	남편 (부)	① 학력 없음 ② 초등학교 ③ 중학교 ④ 고등학교 ⑤ 대학(교) ⑥ 대학원 이상	아내 (처)	① 학력 없음 ② 초등학교 ③ 중학교 ④ 고등학교 ⑤ 대학(교) ⑥ 대학원이상	
㉱ 직업	남편 (부)	① 관리직 ② 전문직 ③ 사무직 ④ 서비스직 ⑤ 판매직 ⑥ 농림어업 ⑦ 기능직 ⑧ 장치·기계 조작 및 조립 ⑨ 단순노무직 ⑩ 군인 ⑪ 학생·가사·무직	아내 (처)	① 관리직 ② 전문직 ③ 사무직 ④ 서비스직 ⑤ 판매직 ⑥ 농림어업 ⑦ 기능직 ⑧ 장치·기계 조작 및 조립 ⑨ 단순노무직 ⑩ 군인 ⑪ 학생·가사·무직	

 여행자 휴대품 신고서

◇모든 입국자는 관세법에 따라 신고서를 작성ㆍ제출하여야 하며, 세관공무원이 지정하는 경우에는 휴대품 검사를 받아야 합니다.
◇가족여행인 경우에는 1명이 대표로 신고할 수 있습니다.
◇신고서 작성 전에 반드시 뒷면의 유의사항을 읽어보시기 바랍니다.

성 명			
생년월일		여권번호 (외국인에 한함)	
직 업		여행기간	일
여행목적	□ 여행 □ 사업 □ 친지방문 □ 공무 □ 기타		
항공편명		동반가족수	명
대한민국에 입국하기 전에 방문했던 국가(총 개국) 1. 2. 3.			
국내 주소			
전화번호 (휴대폰)	☎ ()		

세관 신고 사항
– 아래 질문의 해당 □에 "✓"표시 하시기 바랍니다. –

	있음	없음
1. 해외(국내외 면세점 포함)에서 **취득**(구입, 기증, 선물 포함)한 면세범위 초과 **물품**(뒷면 1 참조) 　[총 금액 : 약　　　] * 면세범위 초과 물품을 자진신고하시면 관세의 30%(15만원 한도)가 감면됩니다. 1. 해외(국내외 면세점 포함)에서 **취득**(구입, 기증, 선물 포함)한 면세범위 초과 **물품**(뒷면 1 참조) 　[총 금액 : 약　　　] * 면세범위 초과 물품을 자진신고하시면 관세의 30%(15만원 한도)가 감면됩니다.	□	□
2. FTA **협정국가**의 원산지 물품으로 **특혜관세**를 적용받으려는 물품 2. FTA **협정국가**의 원산지 물품으로 **특혜관세**를 적용받으려는 물품	□	□
3. 미화로 환산하여 **$10,000을 초과하는 지급수단**(원화ㆍ달러화 등 법정통화, 자기앞수표, 여행자수표 및 그 밖의 유가증권) 　[총금액 : 약　　　] 3. 미화로 환산하여 **$10,000을 초과하는 지급수단**(원화ㆍ달러화 등 법정통화, 자기앞수표, 여행자수표 및 그 밖의 유가증권) 　[총금액 : 약　　　]	□	□
4. 총포류, 도검류, 마약류 및 **헌법질서ㆍ공공의 안녕질서ㆍ풍속**을 해치는 물품 등 **반입**이 금지되거나 제한되는 물품(뒷면 2 참조) 4. 총포류, 도검류, 마약류 및 **헌법질서ㆍ공공의 안녕질서ㆍ풍속**을 해치는 물품 등 **반입**이 금지되거나 제한되는 물품(뒷면 2 참조)	□	□
5. 동물, 식물, 육가공품 등 **검역대상물품** 또는 가축전염병발생국의 **축산농가 방문** * 축산농가 방문자는 **검역본부에 신고**하시기 바랍니다. 5. 동물, 식물, 육가공품 등 **검역대상물품** 또는 가축전염병발생국의 **축산농가 방문** * 축산농가 방문자는 **검역본부에 신고**하시기 바랍니다.	□	□
6. 판매용 물품, 업무용 물품(샘플 등), 다른 사람의 부탁으로 **반입**한 물품, 예치 또는 일시수출입물품 6. 판매용 물품, 업무용 물품(샘플 등), 다른 사람의 부탁으로 **반입**한 물품, 예치 또는 일시수출입물품	□	□

본인은 이 신고서를 사실대로 성실하게 작성하였습니다.

　　　　년　　　　월　　　　일

신고인:　　　　　　　　(서명)

 입출금 전표(우체국 예금 찾을 때)

거래코드	취급국기호	취급일자	거래일자	취급시각	조작자번호	책임자번호	마감 전후	현금 대체	거래번호	전표번호

계좌번호

금　　　　　　　　　　　　　　원/좌
(₩　　　　　　　　　　　　　)
　　□펀드 환매시 좌수출금

·위 계좌의 금액을 지급하여 주십시오
·본인은 우체국과 거래중인 집합투자증권에 대해 위와
같이 환매를 신청합니다.
　　　　　　　년　　　　월　　　　일
가입자명　　　　　　　　(서명 또는 인)

※ 주소, 전화번호가 바뀐 부분은 창구직원에게 알려주십시오.
※ 굵은 선 안에만 기입하여 주십시오.

수표발행을 원하시는 경우		
만원권	매	₩
	매	₩
	매	₩
합계	매	₩
다른 계좌로 이체하실 경우(펀드환매 이체계좌 포함)		
계좌번호		
입금액	₩	
가입자명 (받으시는 분)		
타행입금시		은행
수수료	1. 이용자　2. 계좌공제　3. 면제승인　4. 기타면제	
통신문		
CMS(고객)번호		

확인자

조작자

실명확인필

 택배송장

보내는분		
성명		내용물　　　　　　　　　□냉동 □냉장 □파손
전화		□안심소포(물품가액　　　　원)　□착불소포
주소		고객 필수 확인사항　□취급주의, 냉동·냉장식품은 충분한 포장이 되어 있을 경우에만 접수 □손해배상 한도액: 50만원 이내(안심소포는 300만원 이내) □접수일로부터 3일 이상 지연 배달 시 손해배상

	받는 분	
	성명	
증지라벨 붙이는 곳 (우체국 사용)	전화	
	주소	
	개인정보 유출 방지를 위해 운송장을 폐기 바랍니다.	

 재직증명서

인적사항	①성 명	한글		②주민등록 번 호	
		한자			
	③주 소				
재직사항	④소 속				
	⑤직위 또는직급				
	⑥기 간	. . . 부터 (년 월) . . 현재			
⑦용도					

위와 같이 재직을 증명합니다.

· · ·

직 인

○○○주식회사

전입신고서(세대 모두 이동)

※ 이 신고서는 세대가 모두 이동하며, 세대주 변경이 없는 경우에만 작성합니다.

접수 번호			신고일	년 월 일
전입자 (신고인)	성명 (서명 또는 인)	주민등록번호	연락처	
전에 살던 곳	(시 · 도)　　　　(시 · 군 · 구)		※ 시 · 도, 시 · 군 · 구까지만 작성 (상세 주소는 작성하지 않아도 됩니다.)	
현재 사는 곳 (이사한 곳)	세대주 성명(※ 세대주가 신고할 때에는 작성하지 않습니다.) (서명 또는 인)		연락처	
	주소			
	다가구주택 명칭 　　동　　층　　호		※ 구분 등기가 되어 있지 않은 다가구주택인 경 우 작성 (예: 무궁화빌라, 1동 1층 2호)	
전입 사유 (※주된 1가지)	☐ 직업 (취업, 사업, 직장 이전 등) ☐ 가족 (가족과 함께 거주, 결혼, 분가 등) ☐ 주택 (주택 구입, 계약 만료, 집세, 재개발 등) ☐ 그 밖의 사유 (　　　　　　　)		☐ 교육 (진학, 학업, 자녀 교육 등) ☐ 주거 환경 (교통, 문화 · 편의 시설 등) ☐ 자연 환경 (건강, 공해, 전원생활 등)	

읍 · 면 · 동장 및 출장소장 귀하

유의사항

1. 전입신고는 신거주지에 전입한 날부터 14일 이내에 현 거주지에서 해야 하며, 전입신고 내용의 사실 여부는 통장 · 이장이 사후에 확인하며, 거짓으로 신고한 것이 확인되면 처벌을 받습니다.
　－정당한 사유 없이 14일 이내에 신고를 하지 않으면 5만 원 이하의 과태료를 물게 되며, 거짓으로 신고한 경우에는 3년 이하의 징역형 또는 3천만원 이하의 벌금형을 받게 됩니다.(「주민등록법」 제37조 및 제40조)
2. 거짓 전입 및 무단 전출을 하면 신고한 최종 주소지에 '거주불명 등록'될 수 있고, '거주불명 등록' 후 1년 내에 실제 거주지에 재등록하지 않으면 최종 주소지 관할 읍 · 면사무소 또는 동 주민센터의 주소를 행정상 관리주소로 하여 거주불명 등록을 할 수 있습니다.
3. 전입 사유 칸은 「통계법」에 따라 인구 이동 통계 작성을 위한 자료로 활용됩니다. 같은 법 제32조에 따라 성실하게 응답해야 할 의무가 있으며, 같은 법 제33조에 따라 비밀이 보호되고, 전입 사유 칸의 내용은 통계 작성의 목적으로만 사용됩니다.

작성방법

1. '연락처'는 도로명주소 등 신고인에게 필요한 사항을 알리고 도우려는 목적으로만 이용되니 연락처가 바뀔 때에는 관할 읍 · 면 사무소 또는 동 주민센터에 알려 주시기 바라며, 희망하는 사람만 연락처를 쓰기 바랍니다.
2. 전입 주소가 다가구주택인 경우에 '주택 명칭 · 층 · 호수'는 주민등록 관리 등을 위해 필요한 사항으로 원하는 사람만 작성하면 되고, 공법상 주소로는 인정되지 않으며, 공무상 필요한 경우 국가나 지방자치단체에 제공될 수 있으며, 이를 작성하지 않아 우편물 등이 송달되지 않는 책임은 본인에게 있습니다.
　※ 다만, 「도로명주소법」에 의한 상세 주소(동 · 층 · 호)가 부여된 경우 공법상 주소로 전입신고 가능합니다.

※ 우편물 전입지 전송 서비스를 신청하는 사람만 작성합니다.

우편물 전입지 전송(전입신고 3일 후부터 3개월) 서비스 신청서 및 개인 정보 제공 동의서

이 서비스는 전에 살던 주소지로 배달되던 우편물을 전입신고한 주소로 배달하는 서비스로서 세대주 및 세대원의 개인 정보가 우체국으로 제공되므로 신청인의 동의가 필요합니다.(전입지 전송 서비스 신청 후 새로운 곳으로 다시 전입신고한 경우 기존에 신청한 건은 자동으로 삭제되며, 직전 주소지에서 새로 전입신고한 주소지로만 서비스가 제공됩니다)
■ 제공 항목: 동의하는 세대주 및 세대원의 성명, 주소, 전화번호(휴대전화 번호)
○ 우편물 전송을 받으려 하는 세대주 및 세대원 성명 작성:
○ 신청인 전화번호: ☎　　　　　　－　　　　　　　(휴대전화:　　　－　　　－　　　　)

☐ 위의 사항을 확인하였고 정보 제공에 동의합니다.　　　　　　신청인　　　　　　　(서명 또는 인)

 # 주민등록표 열람 또는 등·초본 교부 신청서

신청인 (개인)	성명	(서명 또는 인)			주민등록번호	
	주소	(시·도)		(시·군·구)	※ 시·도, 시·군·구까지만 작성 (상세 주소는 작성하지 않아도 됩니다.)	
	대상자와의 관계				연락처	
	□ 수수료 면제 대상에 해당하여 수수료 면제를 신청함					

신청인 (법인)	기관명			사업자등록번호	
	대표자	(서명 또는 인)		연락처	
	소재지				
	방문자 성명	주민등록번호		연락처	

열람 또는 등·초본 교부 대상자	※ 신청인이 본인의 주민등록표를 열람하거나 등·초본 교부를 신청하는 경우에는 작성하지 않습니다.		
	성명		주민등록번호
	주소		

신청 내용	열람	□등본 사항　　　　□초본 사항	
		※ 개인 정보 보호를 위해 아래의 등·초본 사항 중 필요한 사항 선택하여 신청할 수 있습니다.	
	등본 교부 □통	1. 과거의 주소 변동 사항	□전체 포함 □최근 5년 포함 □미포함
		2. 세대 구성 사유	□포함 □미포함
		3. 세대 구성 일자	□포함 □미포함
		4. 발생일 / 신고일	□포함 □미포함
		5. 변동 사유	□포함(□세대, □세대원) □미포함
		6. 교부 대상자 외 세대주·세대원·외국인등의 이름	□포함 □미포함
		7. 주민등록번호 뒷자리	□포함(□본인, □세대원) □미포함
		8. 세대원의 세대주와의 관계	□포함 □미포함
		동거인	□포함 □미포함
	초본 교부 □통	1. 개인 인적 사항 변경 내용	□포함 □미포함
		2. 과거의 주소 변동 사항	□전체 포함 □최근 5년 포함 □미포함
		3. 과거의 주소 변동 사항 중 세대주의 성명과 세대주와의 관계	□포함 □미포함
		4. 주민등록번호 뒷자리	□포함 □미포함
		5. 발생일 / 신고일	□포함 □미포함
		6. 변동 사유	□포함 □미포함
		7. 병역 사항	□포함(□기본(입영/전역일자), □전체) □미포함
		8. 국내거소신고번호 / 외국인등록번호	□포함 □미포함

용도 및 목적	
증명 자료	

「주민등록법 시행령」 제47조 및 제48조에 따라 주민등록표의 열람 또는 등·초본 교부를 신청합니다.

년　　　월　　　일

시장·군수·구청장 또는 읍·면·동장 및 출장소장 귀하

여권발급 신청서

여권 선택란	※ 아래 여권 종류, 여권 기간, 여권 면수를 선택하여 네모 칸 안에 'V'자로 표시하십시오. 표시가 없으면 일반여권의 경우 10년 유효기간의 48면 여권이 발급되며, 자세한 사항은 접수 담당자의 안내를 받으시기 바랍니다.		
여권종류	☐ 일반 ☐ 관용 ☐ 외교관 여행증명서(☐ 왕복 ☐ 편도)	**여권면수**	☐ 24 ☐ 48
여권기간	☐ 10년 ☐ 단수(1년) ☐ 잔여기간　　　담당자 문의 후 선택	☐ 5년 ☐ 5년 미만	

필수 기재란		
사 진 · 신청일 전 6개월 이내 촬영한 천연색 상반신 정면 사진 · 흰색 바탕의 무배경 사진 · 색안경과 모자 착용 금지 · 가로 3.5cm x 세로 4.5cm · 머리(턱부터 정수리까지) 길이 3.2cm~3.6cm	한글성명	
	주민번호	
	본인연락처	'-'없이 숫자만 기재합니다. ※ 긴급연락처는 다른 사람의 연락처를 기재하십시오.(해외여행 중 사고발생 시 지원을 위하여 필요)
	긴급연락처　성명　　　　　관계　　　　　전화번호	

추가 기재란		
로마자 (대문자)	성	
	이름	
최종 국내주소	해외거주자만 기재합니다.	
등록기준지	담당공무원의 요청이 있을 경우 기재합니다.	
선택 기재란	※ 원하는 경우에만 기재합니다.	
배우자의 로마자 성(姓)		
	※작성하는 경우 여권에 'spouse of 배우자의 로마자 성'의 형태로 기재되며, 대문자로 기재해 주시기 바랍니다.	
점자여권	☐ 희망 ☐ 희망 안 함　　　　※ 시각장애인일 경우에만 네모 칸 안에 'V'자로 표기하시기 바랍니다.	
여권 유효기간 만료 사전 알림 서비스	☐ 동의 ☐ 동의 안 함　　　　※ 동의하는 경우, 「여권법 시행령」 제45조 및 제46조에 근거하여 고유식별정보가 통신사에 제공되며, 국내 휴대전화로 여권 유효기간 만료를 알리는 문자메시지가 발송됩니다.	

위에 기재한 내용은 사실이며, 「여권법」 제9조 또는 제11조에 따라 여권의 발급을 신청합니다.

　　　　　　　　　　년　　　　　월　　　　　일

　　　　　　신청인(여권명의인) 성명　　　　　　　　(서명 또는 인)

외교부장관 귀하

본인은 여권 발급 신청과 관련하여 담당 공무원이 전자정부법 제36조에 따른 행정정보 공동이용 등을 통하여 본인의 아래 정보를 확인하는 것에 동의합니다. 동의하지 않는 경우에는 해당 서류를 직접 제출하여야 합니다.

　　　　　　신청인(여권명의인) 성명　　　　　　　　(서명 또는 인)

※담당공무원 확인사항 : 「병역법」에 따른 병역관계 서류, 「가족관계의 등록 등에 관한 법률」에 따른 가족관계등록전산정보자료, 「주민등록법」에 따른 주민등록전산정보자료, 「출입국관리법」에 따른 출입국전산정보자료, 장애인증명서

접수 담당자 기재란					
접수번호		특이사항			
접수연월일					
신원조사접수번호					
신원조사회보일					
신원조사결과					
(영수확인)	(납입확인)	확인란	접수자	심사자	발급자

 운전경력증명서 발급 신청서

접수일	발급일	처리기간 즉시

신청인	성명	한글	영문 * 영문증명서 신청자만 기재
	주민등록번호		운전면허번호
	주소		
	전화번호		휴대전화번호
	전자우편		

운전경력 증명서	운전면허 경력 최근 [　] 년 간 ※ 미작성 시 보유중인 면허만 조회됨	발급사유	발급 요청부수	신청서 종류 ☐ 한글 ☐ 영문
	법규위반 　최근 [　] 년 간	교통사고 　　최근 [　] 년 전까지		

「도로교통법 시행규칙」 제129조의2제1항에 따라 위와 같이 신청합니다.

　　　　　　　　　　　　　　　　　　　　　[　] 년 [　] 월 [　] 일

　　　　　　　　　　신청인 [　　　　　　　] (서명 또는 인)

　　　　　　　　　　대리인 [　　　　　　　] (서명 또는 인)

　　○○ 경찰서장　귀하

신청인 제출서류	1. 신분증명서(신분증명서는 확인 후 돌려드립니다) * 해외에 체류하는 등의 사유로 신분증명서를 제시할 수 없는 경우는 신분증명서 사본의 제출로 갈음할 수 있습니다 2. 위임장 및 대리인 신분증(대리 신청하는 경우만 해당합니다)
담당 공무원 확인사항	여권정보(영문표기 운전경력증명서를 신청하는 경우에만 해당합니다)

※ 「도로교통법 시행규칙」 제129조의2제1항 단서에 따라 신청인이 원하는 경우에는 신분증명서 제시를 갈음하여 전자적 방법으로 지문정보를 대조하여 본인 확인을 할 수 있습니다. 이를 원하는 경우 동의서를 제출해 주시기 바랍니다.
※ 적성검사(갱신)기간 등의 운전면허 정보를 전자우편 및 휴대전화를 통해 제공하고 있습니다. 이를 원하는 경우 동의서를 제출해 주시기 바랍니다.

행정정보 공동이용 동의서

　본인은 이 건 업무처리와 관련하여 담당 공무원이 「전자정부법」 제36조에 따른 행정정보의 공동이용을 통하여 위의 업무담당자 확인 사항을 확인하는 것에 동의합니다.　 * 동의하지 않는 경우에는 신청인이 직접 관련 서류를 제출해야 합니다.

　　　　　　　　　　　　　　　　신청인 [　　　　　　　] (서명 또는 인)

유 의 사 항

1. 운전경력증명서는 민원24 인터넷 홈페이지(www.minwon.go.kr)를 통해서도 발급받을 수 있습니다.
2. 법규위반(통고처분)의 경우 2000년 이후 자료로 한정되며, 범칙금 납부 후 5년이 경과한 자료는 파기되어 확인할 수 없음을 알려드립니다.

소득·재산 신고서

[□신규 □변경]

* 아래 소득, 재산, 부채 사항 중 음영부분은 정보시스템을 통한 조회 결과가 적용될 수도 있습니다.

		가구원 성명[1)					
소득 사항	근로 소득	상시근로	원	원	원	원	
		일용근로	원	원	원	원	
	사업 소득	농업소득 (주재배작물명)	원 ()	원 ()	원 ()	원 ()	
		임업소득	원	원	원	원	
		어업소득	원	원	원	원	
		기타(자영업)	원	원	원	원	
	재산 소득	임대소득	원	원	원	원	
		이자소득	원	원	원	원	
		연금소득	원	원	원	원	
	기타 소득	사적이전소득 (□무료임대)	원	원	원	원	
		공적이전소득[2)]	원	원	기 타 (지자체 지원금등)	원	
재산 사항		건축물 (주택, 건물, 시설물)			원	토 지	원
		선 박			원	입목재산	원
		항공기			원	어업권	원
		자동차	□ 차량명() □ 용도 (생업용/장애인용/자가용)				
		임차보증금	□ 전·월세보증금(원) □ 상가보증금 (원) □ 기타 (원)				
		금융재산					원
		동 산	□ 소 (마리, 원) □ 돼지 (마리, 원) □ 기타가축 (마리, 원) □ 종묘 (원) □ 기계·기구류 (원) □ 기타 (원)		분양권		원
					조합원 입주권		원
					회원권		원
부 채		금융기관 대출금	원 금융기관외 기관 대출금				원
		임대보증금					원
		공증사채	□ 판결문·화해·조정조서에 의한 사채			(원)
		가구특성 지출요인[3)]	□ 6개월 이상 지속적으로 지출한 월평균 의료비 (원) □ 자신의 소득에서 지출하는 중·고등학생의 입학금·수업료 (원) □ 「자동차손해배상 보장법」의 재활보조금 (원) □ 본인부담분 국민연금보험료의 50%에 해당하는 금액 (원)				

위와 같이 소득·재산 내역을 신고합니다.

년 월 일

신청인(대리신청인): (서명 또는 인)

특별자치도지사·시장·군수·구청장 귀하

 # 금융정보등(금융·신용·보험정보) 제공 동의서

1. 복지대상자 가구 세대주 인적사항

관 계	성 명	주민등록번호 (외국인등록번호)	주소

2. 금융정보등 제공 동의자(복지대상자 또는 부양의무자)

세대주와의 관 계	동의자 성 명	주민등록번호 (외국인등록번호)	금융정보등의 제공을 동의함[1,2] (서명 또는 인)	금융정보등의 제공 사실을 동의자에게 통보하지 아니함[3] (서명 또는 인)

1) 복지대상자 선정에 필요한 금융재산조사를 위하여 금융기관 등이 복지대상자 또는 부양의무자의 금융정보 등을 보건복지부장관·특별자치도지사·시장·군수·구청장(관련법에 따른 위탁업무수행 기관장 포함)에게 제공하는 것에 동의합니다.
2) 보건복지부장관·특별자치도지사·시장·군수·구청장이 별지 제1호서식 구비서류로 제출된 통장계좌번호의 진위 여부 확인을 요청하는 경우 금융기관 등이 계좌 명의자의 성명, 주민등록번호, 계좌번호를 제공하는 것에 동의합니다.
3) 금융기관이 금융정보등을 보건복지부장관·특별자치도지사·시장·군수·구청장에게 제공한 사실을 동의자에게 통보하지 아니하는 데에 동의합니다.(만일 동의하지 않으면, 금융기관 등이 금융정보등의 제공사실을 정보제공 동의자 개인에게 우편으로 송부하게 됩니다. 단, 기초노령연금의 경우는 별첨서식「금융정보등 제공 사실 통보요구서」를 추가로 제출하여야만 통보됩니다.)
3. 금융정보등의 제공 범위, 대상 금융기관 등의 명칭 : 뒷면 참조
4. 금융정보등의 제공 동의 유효기간: 동의서 제출후 신청 서비스 자격 결정전까지, 자격취득한 경우에는 자격상실전까지
5. 정보제공 목적 :「국민기초생활보장법」,「기초노령연금법」,「장애인연금법」및「긴급복지지원법」「한부모가족지원법」「장애인복지법」,「개발제한구역의 지정 및 관리에 관한 특별조치법」,「아이돌봄지원법」,「장애아동복지지원법」,「초·중등교육법」,「의료급여법」에 따른 복지대상자 선정 지원 및 별지 제1호서식 구비서류로 제출된 통장계좌번호의 진위 여부 확인

<div align="center">년 월 일</div>

금융기관장 · 신용정보집중기관장 귀하
※ 유의사항 : 동의자의 자필 한글정자 서명(인감 포함) 또는 무인이 있어야 합니다. 다만, 동의자가 미성년자인 경우 친권자 등 보호자의 자필 한글정자 서명(인감포함) 또는 무인으로 대신합니다.

 출생신고서

① 출생자	성명	*한글	(성) / (명)	본 (한자)		*성별	① 남 ② 여	*① 혼인중의 출생자 *② 혼인외의 출생자
		한자	(성) / (명)					
	*출생일시			년 월 일 시 분(출생지 시각: 24시각제)				
	*출생장소	① 자택 ② 병원 ③ 기타						
	부모가 정한 등록기준지							
	*주소				세대주 및 관계		의	
	자녀가 복수국적자인 경우 그 사실 및 취득한 외국 국적							

② 부모	부	성명	(한자:)	본(한자)		*주민등록번호	–
	모	성명	(한자:)	본(한자)		*주민등록번호	–
	*부의 등록기준지						
	*모의 등록기준지						

혼인신고시 자녀의 성·본을 모의 성 본으로 하는 협의서를 제출하였습니까? 예□ 아니요□

③친생자관계 부존재확인판결 등에 따른 가족관계등록부 폐쇄 후 다시 출생신고하는 경우

폐쇄등록부상 특정사항	성 명		주민등록번호	–
	등록기준지			

④기타사항

⑤ 신고인	*성 명	㉑ 또는 서명	주민등록번호	–
	*자 격	① 부 ② 모 ③ 동거친족 ④ 기타(자격:)		
	주 소			
	*전 화	이메일		
⑥ 제출인	성 명		주민등록번호	–

※ 타인의 서명 또는 인장을 도용하여 허위의 신고서를 제출하거나, 허위신고를 하여 가족관계등록부에 실제와 다른 사실을 기록하게 하는 경우에는 **형법에 의하여 처벌**받을 수 있습니다. **눈표(*)로 표시한 자료**는 국가통계작성을 위해 통계청에서도 수집하고 있는 자료입니다.

※ 아래 사항은 **「통계법」 제24조의2**에 의하여 **통계청에서 실시하는 인구동향조사**입니다. 「통계법」 제32조 및 제33조에 의하여 성실응답의무가 있으며 개인의 비밀사항이 철저히 보호되므로 사실대로 기입하여 주시기 바랍니다.
※ 첨부서류 및 출생자 부모의 국적은 국가통계작성을 위해 통계청에서도 수집하고 있는 자료입니다.

인구동향조사		
㉮ 최종 졸업학교	부	① 학력 없음 ② 초등학교 ③ 중학교 ④ 고등학교 ⑤ 대학(교) ⑥ 대학원 이상
	모	① 학력 없음 ② 초등학교 ③ 중학교 ④ 고등학교 ⑤ 대학(교) ⑥ 대학원 이상

※아래 사항은 신고인이 기재하지 않습니다.

읍면동접수	가족관계등록관서 송부		가족관계등록관서 접수 및 처리
	*주민등록번호		
		년 월 일 (인)	

출산 서비스 통합처리 신청서

※ 색상이 어두운 난은 신청인이 작성하지 아니하며, □에는 해당되는 곳에 ✓표를 합니다.

접수번호		접수일자		처리기간	신청 시 별도안내

신청인 (대리 신청인)	성명		주민등록번호 (외국인등록번호)		출산자와 관계		휴대전화 (집전화)	
	주소							

출산자 (산모)	성 명		주민등록번호 (외국인등록번호)		휴대전화 (집전화)	
	주 소 (주민등록 주소지)					

※ 출산자와 신청인이 동일인인 경우 "출산자"란 작성 생략 / 해산급여 신청인 중 시설거주자는 시설소재지 주소를 기재

가족 사항	세대주와 관계	성명	주민등록번호 (외국인등록번호)	동거여부	주소 (세대를 달리하는 경우에만 주소 기재)
	본인			□ 예 □ 아니오	
	배우자			□ 예 □ 아니오	
	자			□ 예 □ 아니오	
	자			□ 예 □ 아니오	
				□ 예 □ 아니오	

지방자치단체 자체 서비스 (자치단체별로 정함)	□ 출산 지원금	□ 둘째 자녀(이름:) □ 셋째 자녀(이름:) □ 넷째 자녀 이상(이름:)
	□ □ □ □	

공통 서비스	출생자 성명	신청 내용
□ 양육수당 지원	※ 출생자 모두 기재	□ 가정양육수당 □ 농어촌양육수당
□ 해산급여 지급 (생계·주거·의료수급자 대상)		□ 해산급여(출산자의 주민등록 주소지에서만 신청 가능)
□ 여성장애인 출산비용 지원		□ 출산비용 지원(등록장애인)

다자녀(3명 이상)	□ 전기요금 경감(고객명 : 고객번호 :) □ 도시가스요금 경감(도시가스사업자명 : 고객명 : 고객번호 :) □ 지역난방요금 경감(지역난방사업자명(코드) : 고객명 : 고객번호 :)

급여 계좌	성 명	출산자와 관계	대상서비스	금융기관명	계좌번호	참고사항등

※ 해산급여는 압류방지통장 사용 가능, 그 외 서비스는 일반통장만 사용

결과 통지 방법	□ 문자 메시지 서비스(SMS) : 결정사항, 제공기관 연락처 등 간단한 안내

위와 같이 출산서비스를 신청합니다.

20 년 월 일

신청인(대리 신청인) 성명 : (서명 또는 인)

시장·군수·구청장 귀하

신청인 제출서류	1. 신청서(별지 제1호 서식) 2. 신청인(대리 신청인) 신분증(주민등록증, 운전면허증, 여권 등) 3. 계좌번호가 표기된 통장사본 1부 4. 가족관계증명서(대리신청 또는 출생신고 완료 후 추후에 신청할 경우에 해당)

담당공무원 확인사항	주민등록등본, 외국인등록사실증명, 농업경영체등록확인서, 그 밖에 관련 법령(지침, 조례, 규칙 등)에서 제출서 류로 정한 것

참고사항	1. **신청하는 곳** : 출생자 주민등록주소지 읍·면·동(다만, 해산급여는 출산자의 주민등록 주소지 읍·면·동) 2. **신청인(대리 신청인 포함)의 범위** : 출산자 본인, 출산자의 배우자, 출산자의 친부모 및 시부모

유의사항, 행정정보공동이용 및 개인정보 이용·제공 동의서

1. 부정수급으로 적발된 경우 「영유아보육법」 제54조제4항4호, 「국민기초생활보장법」 제49조 등에 따른 징역, 벌금, 구류 또는 과료에 처합니다.
2. 해산급여(출산에 따른 해산급여 지급에 한함 ※ 사산에 따른 해산급여는 별도 신청)는 보건소에서 시행하는 산모 신생아 건강관리 지원사업(산모 신생아 도우미서비스)과 중복신청이 불가합니다.
3. 본인은 이건 업무처리와 관련하여 담당 공무원이 「전자정부법」 제36조제1항에 따른 행정정보의 공동이용을 통하여 위의 담당공무원 확인사항을 확인하는 것에 동의합니다. ※ 동의하지 않을 경우 신청인이 직접 관련 서류를 제출하여야 합니다.
 □ 동의함 □ 동의하지 않음
4. 본인은 이건 업무처리와 관련하여 개인정보보호법 제23조제1호에 따른 아래의 민감정보를 담당 공무원이 사회보장정보시스템을 통해 조회하는 데 동의합니다. ※ 민감정보 처리에 대한 동의를 거부할 권리가 있습니다. 그러나 동의하지 않을 경우 신청인이 장애인 증명서를 직접 제출하여야 합니다.

항목	이용 목적	보유기간
장애인 여부	여성장애인 출산비용 지원 대상자 자격확인	대상자격 조회 시

 □ 동의함 □ 동의하지 않음
5. 시장·군수·구청장이 국가 및 지방자치단체, 기타 관계기관(한국전력공사, 한국지역난방공사, 도시가스사업자 등)에서 다자녀가구에게 제공하는 각종 경감서비스 등의 신청을 대행하기 위해 필요한 개인정보를 상기기관에 제공하는 것에 동의(보유기간 : 3년, 제공항목 : 성명, 주소, 주민등록번호, 외국인등록번호, 연락처, 고객번호, 그 밖에 필요한 정보 등, 기타 상세내용은 개별기관 홈페이지 참조)합니다. ※ 개인정보 제공에 대한 동의를 거부할 권리가 있습니다. 그러나 동의를 거부할 경우 원활한 서비스 제공에 일부 제한을 받을 수 있습니다.
 □ 동의함 □ 동의하지 않음
6. 전기료, 지역난방요금, 도시가스요금은 이사 등으로 주민등록주소지 변경 시 반드시 관할 한국전력공사, 한국지역난방공사, 도시가스사업자 등에 연락하여 이전 주소지 적용 건을 해지한 후 새로운 주소지로 재신청하셔야 계속 경감 적용이 됩니다.
 ※ 지역난방은 공급자별로 감면이 해당되지 않는 곳이 있으며 연 1회 경감요금을 정산하여 환급함
7. 출산서비스 통합처리 신청을 위해 작성·제출하신 서류는 반환하지 않습니다.

본인(대리인 포함)은 유의사항에 대하여 담당공무원으로부터 안내받았으며 위의 내용을 확인합니다.

년 월 일

신청인(대리 신청인) : (서명 또는 인)

처 리 절 차

신청서 작성	→	접수	→	등록, 심사, 자격 확인	→	선정통지 및 서비스제공
신청인 (대리신청인)		읍·면·동		시·군·구, 보건소, 한국전력, 가스공사, 난방공사 등		시·군·구, 보건소, 한국전력, 가스공사, 난방공사 등

임대사업자 등록 신청서

※어두운 난(▨▨▨)은 신고인이 작성하지 않으며, □에는 해당되는 곳에 ✔표를 합니다.

접수번호		접수일자		처리기간	5일

신청인	□ 개인사업자	성명	주민등록번호	
	□ 법인사업자	법인명(상호)	법인등록번호	
	①주소(법인의 경우 대표 사무소 소재지)		전화번호 (유선) (휴대전화)	
			전자우편	

②민간임대주택의 소재지		③주택 구분	④주택 종류	⑤주택 유형	⑥전용 면적	⑦임차인 여부	⑧등록 이력
건물 주소	호, 실 번호 또는 층						
		□ 건설 □ 매입	□ 공공지원 □ 장기일반 □ 단 기			□ 있음 □ 없음	□ 최초 □ 양수
		□ 건설 □ 매입	□ 공공지원 □ 장기일반 □ 단 기			□ 있음 □ 없음	□ 최초 □ 양수
		□ 건설 □ 매입	□ 공공지원 □ 장기일반 □ 단 기			□ 있음 □ 없음	□ 최초 □ 양수
		□ 건설 □ 매입	□ 공공지원 □ 장기일반 □ 단 기			□ 있음 □ 없음	□ 최초 □ 양수

「민간임대주택에 관한 특별법」 제5조제1항 및 같은 법 시행규칙 제2조제1항에 따라 위와 같이 임대사업자 등록을 신청합니다.

▨▨▨ 년 ▨▨▨ 월 ▨▨▨ 일

신청인 　　　　　　　　　　　　　　　　　　　　▨▨▨▨▨ (서명 또는 인)

특별자치시장
특별자치도지사　　　　　　　귀하
시장 · 군수 · 구청장

작성요령 및 유의사항

1. ①신청인의 주소란에는 등록신청일 기준으로 신청인의 주민등록 주소지를 적습니다. 임대사업자의 주민등록 주소지는 「주민등록법」에 따라 주민등록이 되어 있는 주민등록지로 자동 갱신됩니다.

2. ②민간임대주택의 소재지란에는 민간임대주택의 도로명주소(도로명주소가 부여되지 않은 경우에만 지번주소)를 적고, 호 번호란에는 각 호 · 세대 · 실(室)의 위치를 확인할 수 있는 호, 실 번호 또는 층을 적습니다. 다가구주택의 경우 임대사업자 본인이 거주하는 실을 제외한 나머지 실만을 적을 수 있습니다.

3. ③주택구분란에는 건설임대 또는 매입임대 중 하나에 해당되는 곳에 ✔표를 합니다.

4. ④주택종류란에는 공공지원민간임대주택, 장기일반민간임대주택 또는 단기민간임대주택 중 하나에 해당되는 곳에 ✔표를 합니다.

5. ⑤주택유형란에는 건축물대장에서 확인되는 건축물의 용도로서 단독주택, 다가구주택, 아파트, 연립주택, 다세대주택, 오피스텔 중 하나를 선택하여 적습니다.

6. ⑥전용면적란에는 해당 주택의 전용면적을 기준으로 40제곱미터 이하, 40제곱미터 초과 60제곱미터 이하, 60제곱미터 초과 85제곱미터 이하 또는 85제곱미터 초과 중 하나를 선택하여 적습니다.

7. ⑦임차인 여부란에는 임대차계약 중인 임차인 여부에 따라 있음 또는 없음 중 하나에 해당되는 곳에 ✔표를 합니다. 등록 당시 임차인이 있는 경우에 해당 임대주택 등록일이 임대개시일이 됩니다.

8. ⑧등록이력란에는 임대사업자로부터 양수받은 주택인 경우에는 양수에 ✔표를 하고, 그 외의 경우에는 최초에 ✔표를 합니다.

9. 민간임대주택으로 등록할 경우 「민간임대주택에 관한 특별법」 제43조에 따라 임대의무기간에 임대주택을 임대하지 않거나 양도하는 행위가 제한되며, 같은 법 제44조에 따라 임대의무기간 동안에 임대료의 증액을 청구하는 경우에는 연 5퍼센트의 범위로 제한됩니다. 이를 위반한 경우 같은 법 제67조제1항에 따라 1천만원 이하의 과태료가 부과될 수 있습니다. 임대의무기간에 양도가 가능한 사유에 대해서는 같은 법 제43조제4항 및 같은 법 시행령 제34조를 참고하시기 바랍니다.

 자기소개서

1. 성장과정
2. 생활신조 및 성격의 장단점
3. 지원동기 및 장래계획
4. 주요업무경력 (경력사원)
5. 당사 발전에 공헌할 수 있는 점

6. 희망 직위/급여	

 입사지원서

사진 · 가로 3cm x 세로 4cm · 최근 3개월 이내 촬용	성명	한글		희망부서	1지망		
		한자			2지망		
		영문		희망근무지 및 신입/경력			(신입, 경력)
		주민등록번호	–				
	주소	본적		연락처	E-mail		
		현주소			Mobile		
					Home		

학력	년도	학교명	학과	구분	소재지
		대학교 대학원(졸업, 졸예)		주,야	
		대학교 대학(졸업, 졸예)		주,야	
		대학(졸업, 졸예)		주,야	
		고등학교 (졸업, 졸예)		주,야	

경력	회사명	직위	근무기간	주요 담당 업무	퇴직 사유
			~		
			~		
			~		
			~		

외국어	시험명	취득년월일	응시기관	점수	연수	국가
						기간
						연수기관

자격증	자격 및 면허	취득년월일	인정기관	등급	PC	조작 가능 프로그램

병역	병역구분	필, 미필, 면제	군별		병과		계급	
	복무기간	~	전역, 몇제 사유					

가족사항	관계	성명	연령	출신학교	근무처	직위	동거

손글씨 잘 쓰기가 이렇게 쉬울 줄이야

초판 1쇄 발행 2020년 4월 17일
초판 15쇄 발행 2024년 8월 8일

엮은이 모란콘텐츠연구소
펴낸이 박찬욱
펴낸곳 오렌지연필
주 소 (10550) 경기도 고양시 덕양구 삼원로 73 한일윈스타 1422호
전 화 031-994-7249
팩 스 0504-241-7259
메 일 orangepencilbook@naver.com

ⓒ 오렌지연필

ISBN 979-11-89922-10-8 (13640)

이 도서의 국립중앙도서관 출판예정도서목록(CIP)은 서지정보유통지원시스템 홈페이지(http://seoji.nl.go.kr)와
국가자료종합목록 구축시스템(http://kolis-net.nl.go.kr)에서 이용하실 수 있습니다.
(CIP제어번호 : CIP2020011708)